NUDITY PHOTOGRAPHY

人體攝影
創意與技法

CREATIVITY AND SKILL

數位攝影實用工具書

付欣 著

U0050552

北星圖書事業股份有限公司

本書由中國攝影出版社授權台灣北星圖書事業股份有限公司出版

國家圖書館出版品預行編目(CIP)資料

人體攝影：創意與技法 / 付欣著. -- 初版. --
新北市：北星圖書，2011.04
面；　公分
ISBN　978-986-6399-06-0（平裝）

1. 人像攝影　2. 攝影技術　3. 數位攝影

953.3　　　　　　　　　　　　　　　100005972

人體攝影：創意與技法

發　　　行	北星圖書事業股份有限公司	
發 行 人	陳偉祥	
發 行 所	新北市永和區中正路458號B1	
電　　　話	886_2_29229000	
傳　　　真	886_2_29229041	
網　　　址	www.nsbooks.com.tw	
E ＿ m a i l	nsbook@nsbooks.com.tw	
郵 政 劃 撥	50042987	
戶　　　名	北星文化事業有限公司	
開　　　本	215x215mm	
版　　　次	2011年4月初版	
印　　　次	2011年4月初版	
書　　　號	ISBN 987-986-6399-06-0	
定　　　價	新台幣 450 元　　（缺頁或破損的書，請寄回更換）	

作者簡介
ZUOZHEJIANJIE

付欣《人體攝影》雜誌執行主編，中國數位攝影師評審委員會專家評委，中國民族攝影藝術出版社編委，《數位攝影》雜誌編委，日本OLYMPUS中國影像大使，中國攝影家協會會員，美國攝影協會PSA會員。從事攝影工作三十多年來，編著出版了《人體寫真親歷》、《寂靜與狂野》、《潔白如雪》、《人體攝影指南》、《人體攝影創意與技法》等多部圖書畫冊。

兼職多家高等藝術院校、攝影團體、攝影網站的藝術顧問。攝影作品及理論文章曾多次在《中國攝影》、《大眾攝影》、《人像攝影》、《攝影之友》、《數位攝影》、《中國攝影家》、《中國攝影報》等專業攝影刊物上發表。多幅作品被文化部外聯局、中國攝影家協會選送到美國、法國、日本、韓國等幾十個國家展覽。CCTV《教育頻道》、山西衛視《影像世界》等多家媒體做專訪報導。

Fu Xin, Beijing native, is the editor-in-chief of Hong Kong magazine 'Nudity Photography', professional judge of committee of Chinese digital photographer, editor of Ethnic Nationality Photography art press of China, editor of magazine 'Digital Photography', Chinese image messenger of OLYMPUS and member of Chinese Photographer Association. The author edited and published more than twenty photography albums in his thirty years of photography career.

The author is the part-time art consultant and directing teacher of many photography institution, photography association organization and photography web in China. His photography works and theory were published by professional photography publications, such as Chinese Photography, Chinese Photographer, Digital Photography, Chinese Photography Newspaper, etc. A lot of works were selected by the cultural department and Chinese Photographer Association to exhibit in more than 10 countries and areas such as the United States, France, Japan and South Korea. The author is invited by many media for special report, such as CCTV educational channel and Shanxi TV program 'Image World'.

目　錄
Contents

NUDITY PHOTOGRAPHY
CREATIVITY AND SKILL
創意與技法

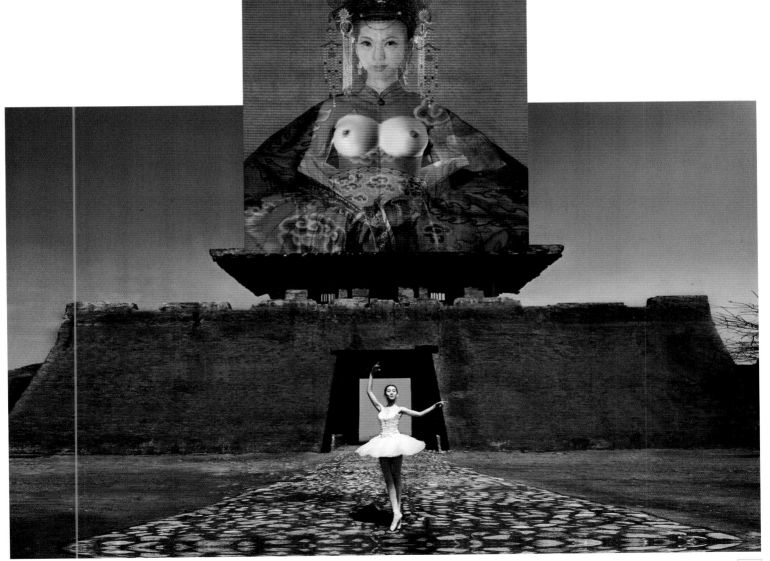

造型技巧

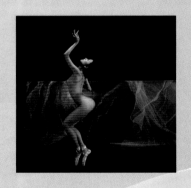

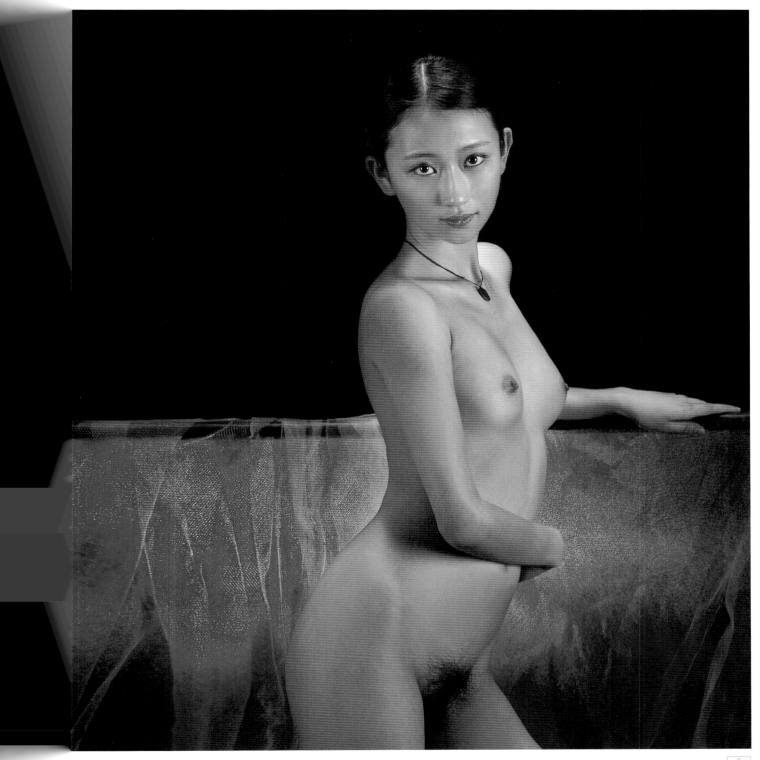

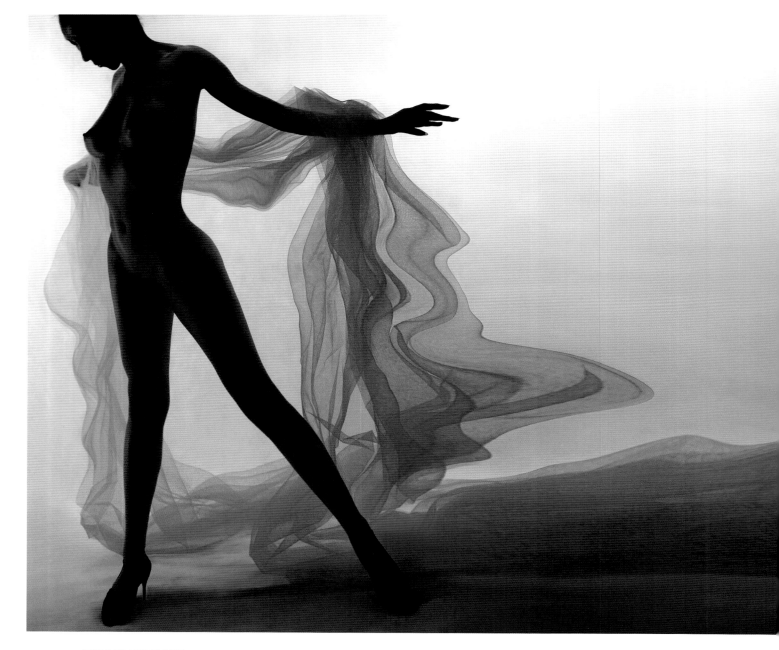

女性姿態

當人體模特兒出現在你的鏡頭面前，帶著疑問的眼光注視著你，等待你（攝影師）發出動作指令，而你卻不知所措的反問模特兒：你能做什麼樣的動作？你是否有過這種尷尬的拍攝經歷呢？想要拍好人體，首先要瞭解人體造型的基本特點。女性人體的表現魅力來自於三個方面：1.流暢的線條、2.柔美的曲線、3.富有內涵的肢體語言。除了模特兒自身條件和文化素質外，審美與塑造都是攝影師要做的事情。人體模特兒在流暢的造型中，身體線條的表現是最重要的，線條又構成了豐富的肢體語言，向人們表達你想表達的思想內涵。有經驗的攝影師總是要求模特兒「打開身體」，目的就是要求模特做出超尋常的姿態，這種姿態動作一定是富有張力或是與眾不同，一般攝影與藝術創作的最大的區別就在於此。

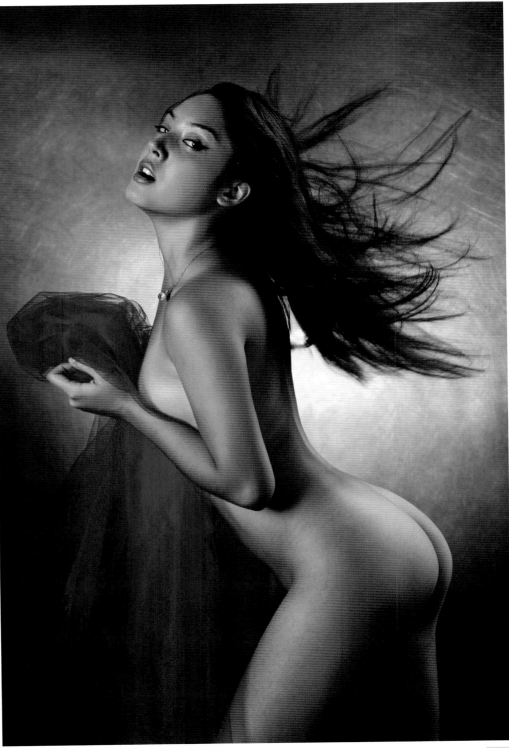

透過觀察和審美，你會發現人世間所有的形狀，不論曲線、弧線、圓潤、豐腴等等，都能在女性的身體上得到展現。單從造型藝術的角度來看，女性曲線美是人體攝影最值得表現的重點。女性身體曲線最明顯的胸、腰、臀三個部位，在造型中形成了女性特有的柔美曲線。表現曲線的方式多以側身位為主，身體姿態與英文字母的S形狀很相似，俗稱S造型。在姿態的細節掌握上，要求模特兒挺胸、收腹、提臀、最大限度的突出身體弧線的彎度，營造動感肢體的視覺衝擊力。

拍攝資料

相機：奧林巴斯E-3
鏡頭：12～60mm
光圈：F11
速度：1/250秒
焦距：80mm
對焦：11點全十字自動對焦
格式：RAW12位無損壓縮
感光度：ISO100
白平衡：自動

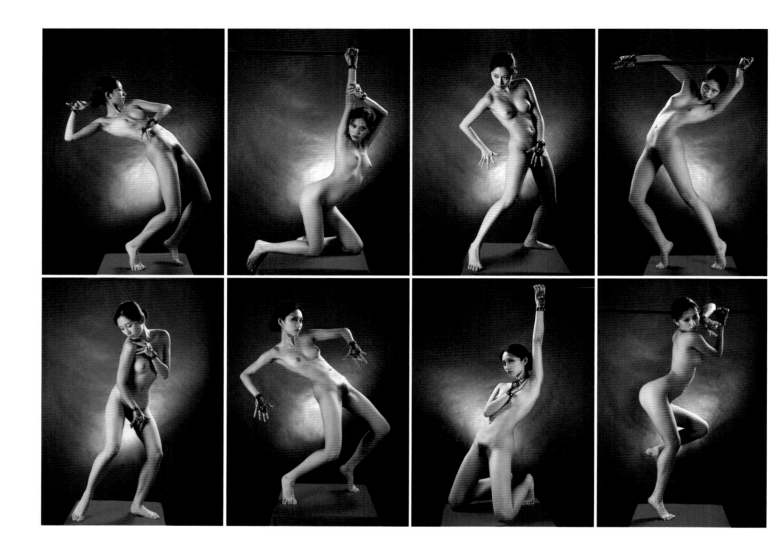

拍攝資料

相機：奧林巴斯E-510

鏡頭：14～54mm

光圈：F16

速度：1/180秒

焦距：35mm

格式：RAW

感光度：ISO100

白平衡：自動

　　仔細觀察這組圖片，可以從這些肢體造型中發現一種規律，也就是在所有姿態造型中都會出現一個或多個弧線形狀，而這些不規則的弧線在規則的構圖框架中相得益彰和諧有序，這就是肢體造型特有的藝術魅力。肢體造型雖然沒有一個特定的模式，但表現線條、表現曲線的造型必須符合視覺審美觀。女性人體造型最忌諱的是身體直立僵化呆板，無論是立姿、坐姿，身體的胸、腰、臀三個部位是呈現弧線的關鍵部位，女性柔美的曲線就是透過身體的彎曲產生出來的。

　　接受過舞蹈或體操訓練的人體模特兒，具備比較優秀的肢體表達能力。藝術修養高的模特兒在造型語言表達方面，更能夠淋漓盡致的將攝影師的創作意圖展現出來，從而達到主觀與客觀最完美的統一。

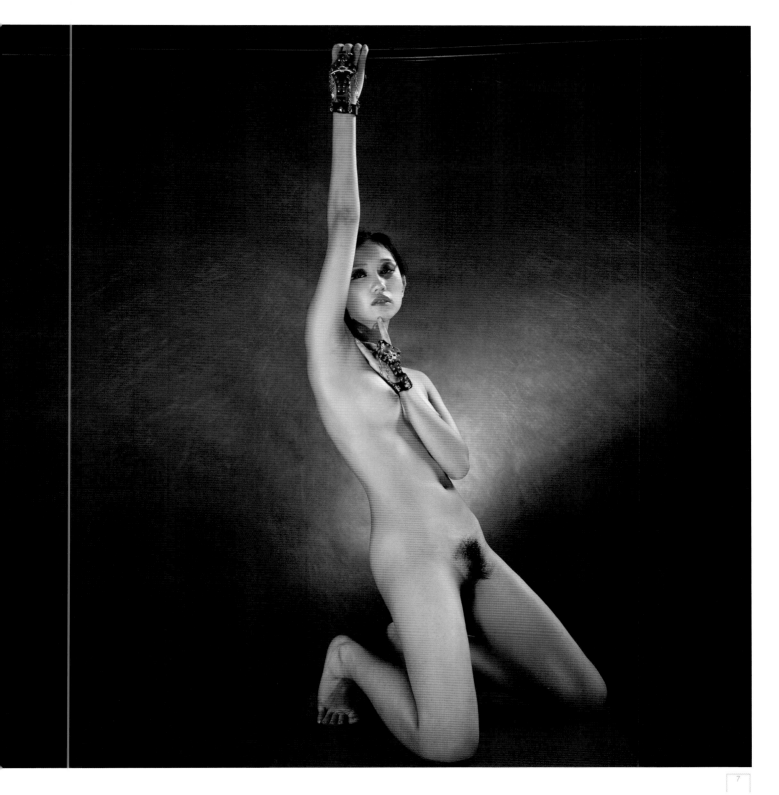

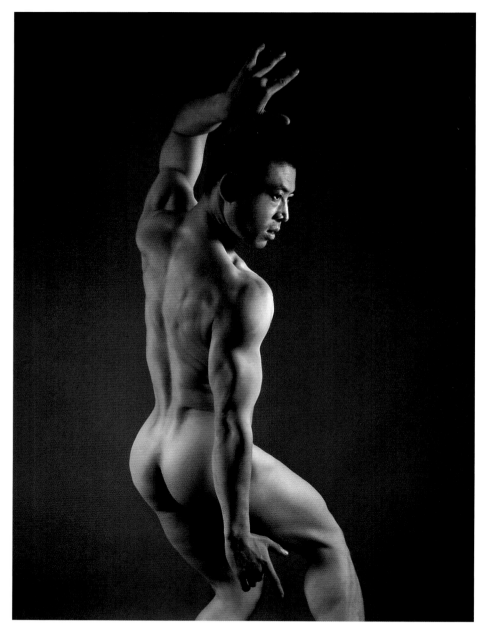

▉ 男性姿態

多 數的人體攝影師多以拍攝女性人體為主，很少涉獵男性人體的攝影創作。人們對男性人體造型的基本要求瞭解甚少，單從造型動作來看，男性身體可塑造的部位比女性要少，男性因身體的特殊部位不適合大眾審美觀點，所以通常需要迴避正面姿態，在某種程度上也限制了男性肢體的表現力。

我的拍攝經驗是在造型過程中，利用自身的身體部位巧妙自然的進行遮掩，改變或調整拍攝角度。對男性人體的刻畫不僅要表現陽剛健美的一面，同時也要剛中帶柔，力中見韻，是男性人體攝影需要探索的一個方向。

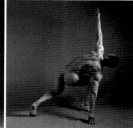

拍攝資料

相機：奧林巴斯E-330
鏡頭：14～54mm
光圈：F11
速度：1/160秒
焦距：35mm
感光度：ISO100

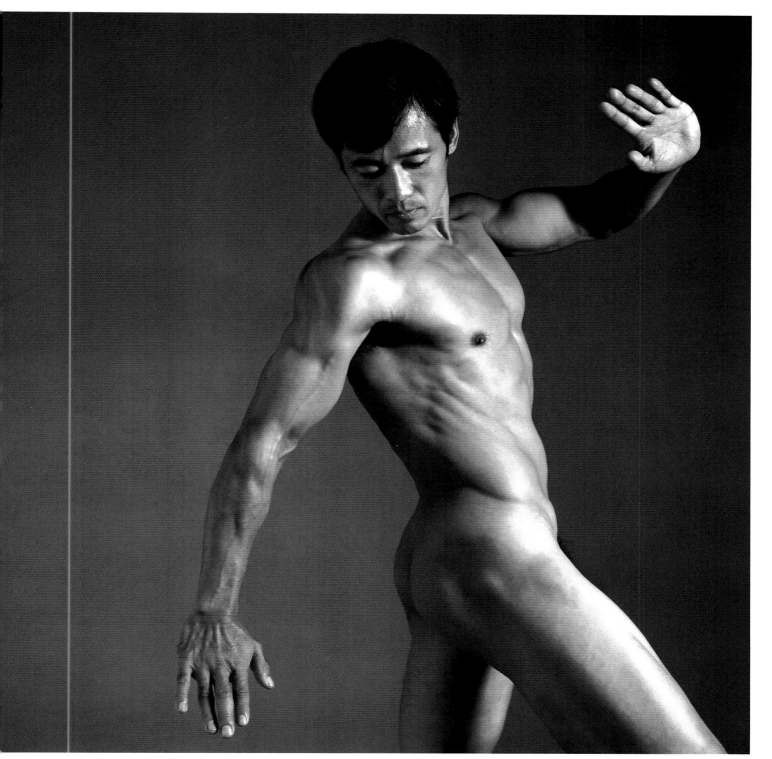

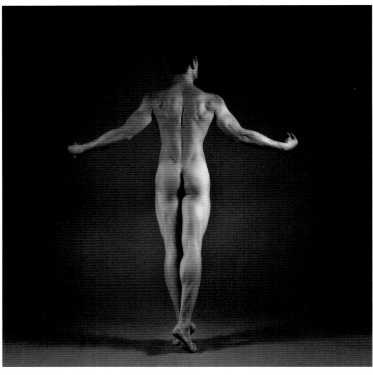

拍攝資料
相機：奧林巴斯E-330
鏡頭：14～54mm
光圈：F11
速度：1/160秒
焦距：35mm
感光度：ISO100

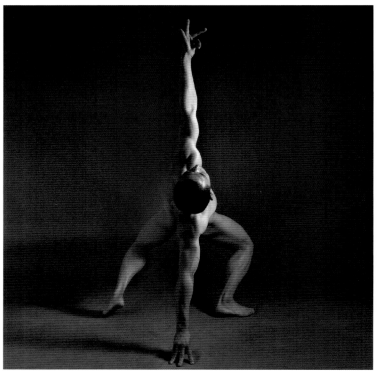

在人們的潛意識中，對男性人體造型的了解是肌肉與力量。不可否認的，男性模特兒需要擁有健壯的體魄，因為肌肉象徵陽剛。如果我們把鏡頭的焦點鎖定在男性的肌肉上，而忽視對韻律、結構、線條的表現，這樣的照片是缺乏生命力的。

反之，把男性肢體動作刻畫為「柔美」，也不符合人性的本質，因為力與美的理解是相輔相成的。透過陽剛的屬性，讓觀賞者看到流暢的韻律和富有活力的生命節奏，是男性人體攝影需要思考的創作課題。中央美術學院的這兩位男模特兒，用他們獨到的肢體語言詮釋了力與美的概念，我拍攝的這組作品，表達了我對男性身體的一種理解。

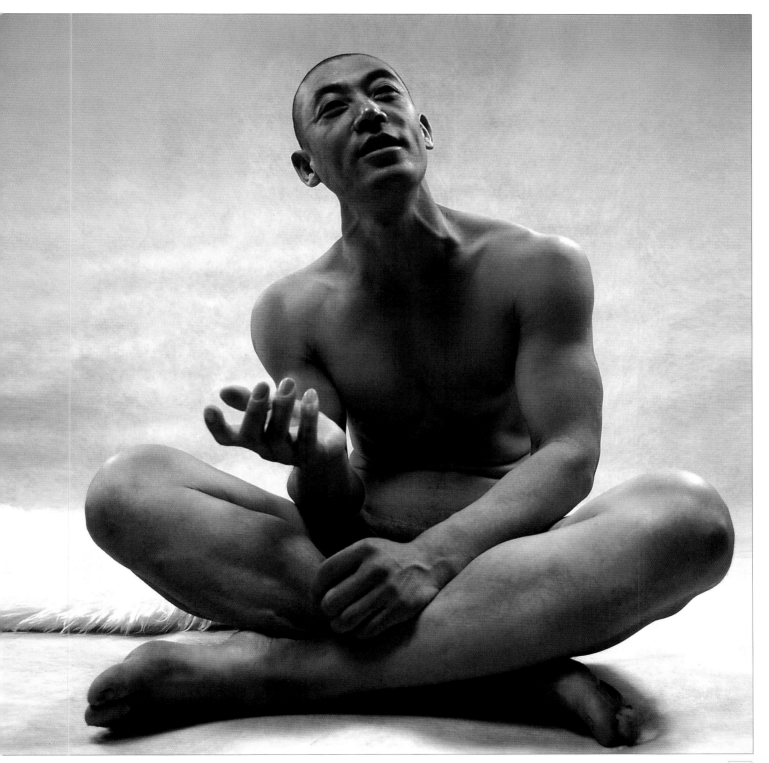

男女組合

人體攝影充滿神奇和誘惑。凡是嘗試過人體攝影的人都會有一種感歎：人體不好拍，優秀的人體模特兒更難找。如果想拍男女組合人體，無形中又給創作拍攝增添了不小的難度。此時有兩個重要環節必須加以解決：一、要找到符合構思條件，且願意組合搭檔的男性和女性模特兒。這需要超乎尋常的膽識和勇氣；二、確定拍攝目的，制定一套周密的拍攝方案。

嚴格說來，人體攝影的每個拍攝環節就如同拍電影的過程一樣，包含有場景、燈光、演員、導演。唯一不同的是，電影是連續動態畫面，而攝影需要的是瞬間抓取。在瞬間抓取的攝影過程中，更能表現攝影師的導演水準。攝影師藉由導演手法，激發模特兒的表現慾望，調整和修飾不到位的肢體動作。藉由說戲，刻畫和塑造攝影師需要表達的藝術形式，而且這一切都需要在按快門之前完成。由此可見，攝影師的任務是非常艱鉅的。既要用嘴不停的說，還要用手不停的按快門，也就是在對模特兒說戲的過程中，同時尋找最佳的拍攝時機。

我提倡「嘴勤手快」的拍攝方式，目的就是告訴拍人體的攝影愛好者一定要學會導演的技巧。在我看來，人體模特兒就如同一件鮮活的道具，道具的擺放安排，完全由攝影師統一支配調動，攝影師需要做的事情，是要把自己的構思想法和創作意圖灌輸給模特兒，模特兒領悟了攝影師的創作意圖，再利用肢體動作去完成作品。人體模特兒的肢體動作涵概了攝影師的情感和心聲，並在攝影作品中得到展現。人體攝影的魅力不僅在於優美的形體展示，最能撼動人心的莫過於蘊意深刻富有情感的肢體語言。拍人體的攝影師必須具備靈動的導演本領，唯有強化主觀創作意識，才能在人體攝影作品中表現思想個性和藝術個性。

為了確保這次的拍攝完美無缺，我花了很長時間進行創作前的構思，並精心制定一套拍攝方案，以唯美的舞蹈造型作為拍攝主題。同時考慮到男女人體組合的特殊性，我把拍攝地點確定在棚內，目的是為了給模特兒營造一個安靜的創作環境。在不受外界干擾的情況下，模特兒的緊張情緒才能夠得到緩解。心境平靜了，肢體才會放鬆，做出的動作才會自然流暢。

我習慣把構思的場景繪畫成圖示，標示作品需要表現的核心和重點，並在每張圖示上做了拍攝提示，這種提示包括造型動作、用光、構圖。用圖示的方式指導演模特兒的方式既直接又有效，這種對影像負責任的態度是從1984年我涉足人體攝影開始，一直延續到今天，真是受益非淺。

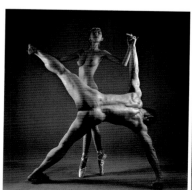
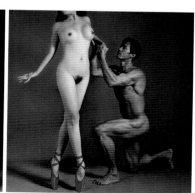
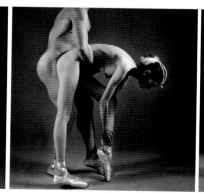
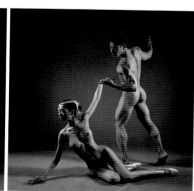

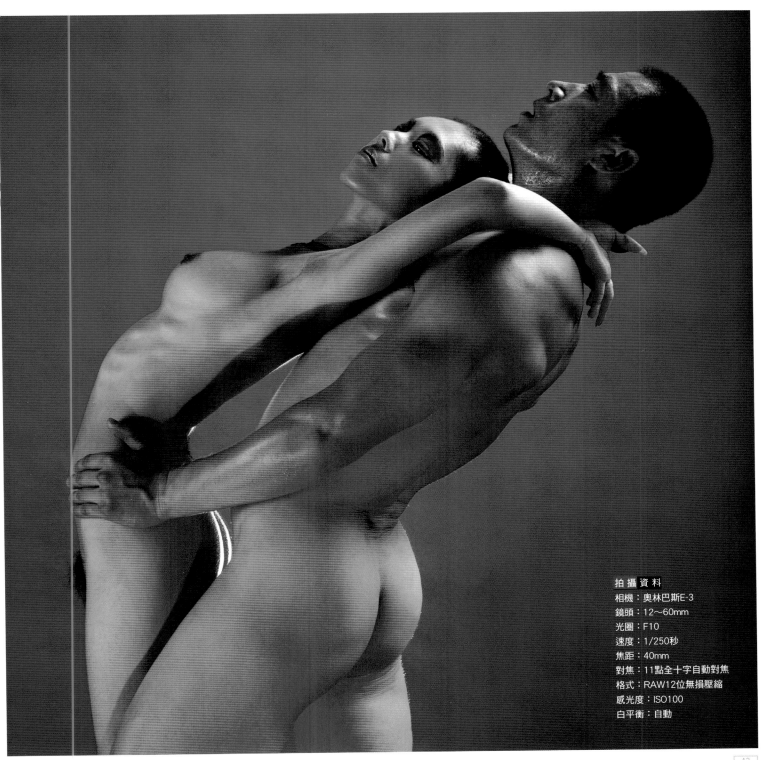

拍攝 資料
相機：奧林巴斯E-3
鏡頭：12～60mm
光圈：F10
速度：1/250秒
焦距：40mm
對焦：11點全十字自動對焦
格式：RAW12位無損壓縮
感光度：ISO100
白平衡：自動

第一對來試鏡的男女模特兒，是電影學院進修班的學生。模特兒的身體條件都非常優秀，但試拍後的感覺並不理想。人性本能的羞澀，阻礙了他們的正常發揮，因心理障礙和觀念上的差異，使我無法實施原定的構思計劃，最終還是放棄了。

突然有一天，一位在中央美術學院進修的女畫家找到我，讓我為她拍一些她自己的人體圖片用於繪畫參考。交談中她得知我正在尋找男女組合的人體模特兒，便熱情向我推薦了美術學院的一對男女模特兒。並介紹說他們有過多次做搭檔的經歷，是美術學院公認的優秀的模特兒。我急切的撥通了他們的電話，面試後的感覺令我非常滿意。

男模：阿秦，山東濟南人，為人耿直、待人忠厚，中央美術學院專業模特兒，有多年職業人體模特兒的經歷。在美術學院多次的考核中名列第一，具備一定的表現天賦，被稱為美術學院的「第一男模」。

女模：小方，北京人，中央美術學院專業模特。酷愛繪畫，擁有較高的藝術修養，她曾接受過浙江衛視、鳳凰衛視等多家媒體的專訪，有一定的知名度。

經過多次接觸和試鏡之後，正式拍攝的時間定在了國慶節長假。十月七日上午，兩人準時來到我的攝影工作室。午飯過後我們又對拍攝方案進行一次討論，我極力向他們灌輸我所要表達的作品內涵，試圖想藉由他們充滿青春活力的肢體，來表現我對生命的理解。

拍攝是在舒緩的樂曲中有序的進行著，每個環節都是按照拍攝方案在相互理解中達成共識。這是他們第一次和攝影師合作男女組合人體的拍攝，我欣賞他們的職業風範和激昂熱情的舉止，更欽佩他們無私奉獻的精神，這種精神是高尚的，是非常令人尊重的。

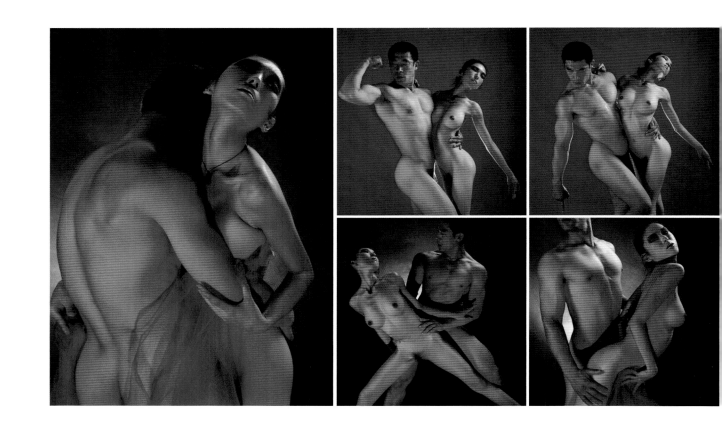

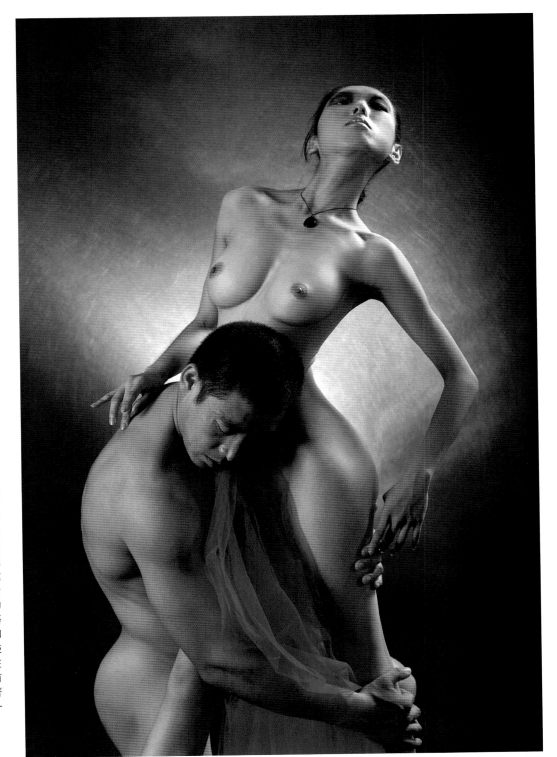

創作當中突然心跳加速，主要是因為眼前的一幕觸動了攝影師的心靈，這種興奮的感覺不是每次拍攝中都會出現。男女組合人體的拍攝讓我感受到一陣陣的悸動，創作靈感不斷的在腦海中湧現。在以後的日子裡，我曾邀請了中央戲劇學院、北京舞蹈學院和健美俱樂部的多位男女模特兒，分別進行了一系列的人體組合創作。她們紮實的舞蹈功底，豐富的肢體語言，良好的藝術修養，都影印在我的作品中。男人和女人，陽剛與陰柔，我聆聽到了美妙肢體奏響出來的生命樂章，澎湃的心靈在震撼中久久難以平靜。人類正是因為有了情愛，才有了生命的延續。面對著眼前令人心動的一幕，我只能做出一種選擇，用攝影的方式向生命致敬！

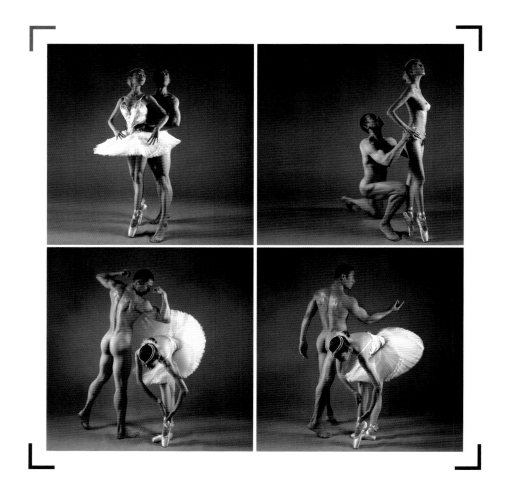

攝影藝術的創新不在於出現多少奇特的畫面效果，而在於探索和開拓表現人類情感的思維空間。攝影家只有在自身觀念上、精神上具有一種高遠的審美情趣去審視人生，才能進入自己的情感表達的世界。用最原始的人類體態去展現風貌，去發揚尊嚴，去捍衛生命。

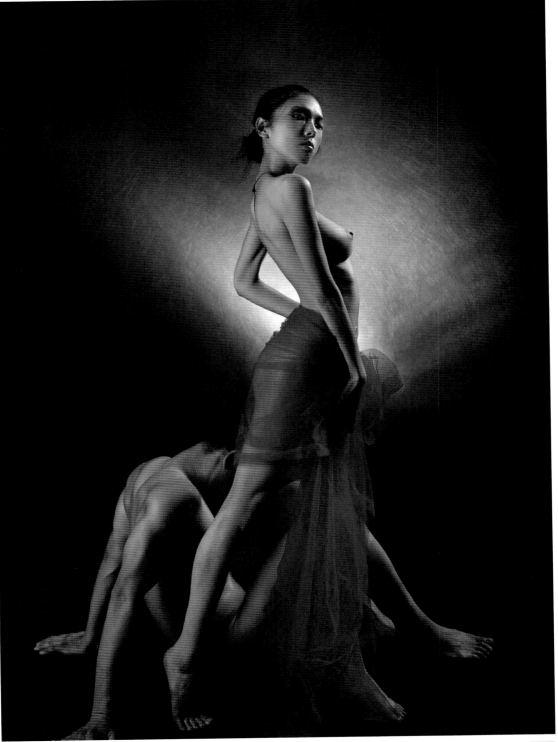

拍攝 資料

相機：奧林巴斯E-3
鏡頭：12～60mm
光圈：F16
速度：1/250秒
焦距：40mm
格式：RAW12位無損壓縮
感光度：ISO100
白平衡：5600K

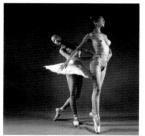

雙人組合

人體攝影的雙人組合多以女性模特兒為組合對象，對肢體造型的安排沒有規定的動作。造型技巧可採用一前一後、一左一右、一立一坐、一蹲一臥的組合姿態，或是利用鏡頭焦距景深控制的辦法，一虛一實、一大一小。還可以利用光線和拍攝速度的變化，一明一暗、一靜一動。

雙人組合造型，也可採用對稱統一的構圖形式去表現，或是採用表現線條、表現情感情趣的構圖形式。無論是哪種形式的組合，自然貼切是最為關鍵的。以雙人組合而言，組合的是一種感覺，這種感覺包含著流暢和韻律的成分，是和諧、默契十足又自然真實的一種感覺。如果攝影師想嘗試雙人組合的拍攝，在選擇模特兒的問題上一定要考慮到兩人的關係是否融洽，同性相斥拒絕合作的現象也時有發生，即使生拉硬扯組合在一起，這種隔心隔體的組合很難呈現理想的效果。

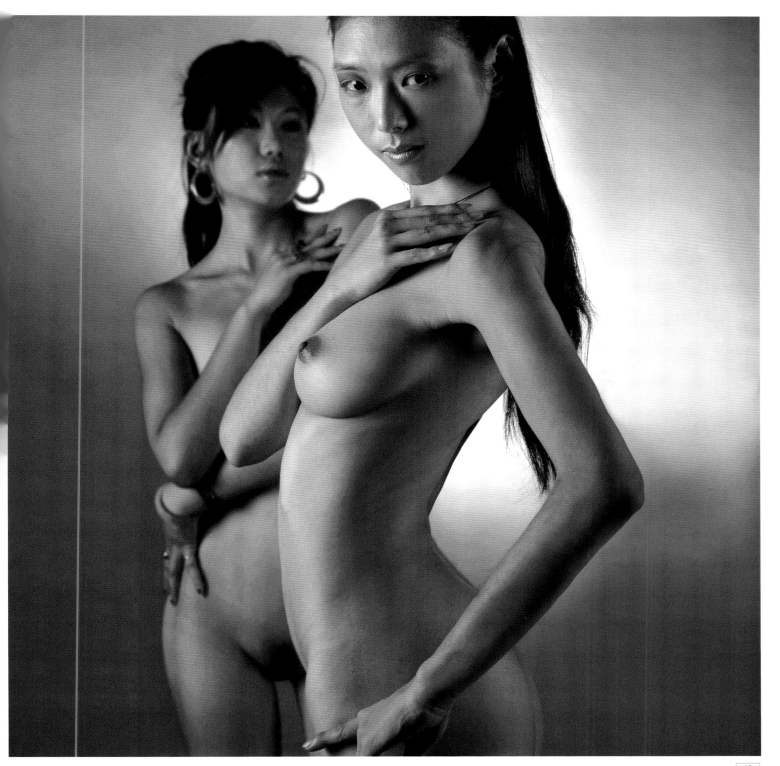

多人組合

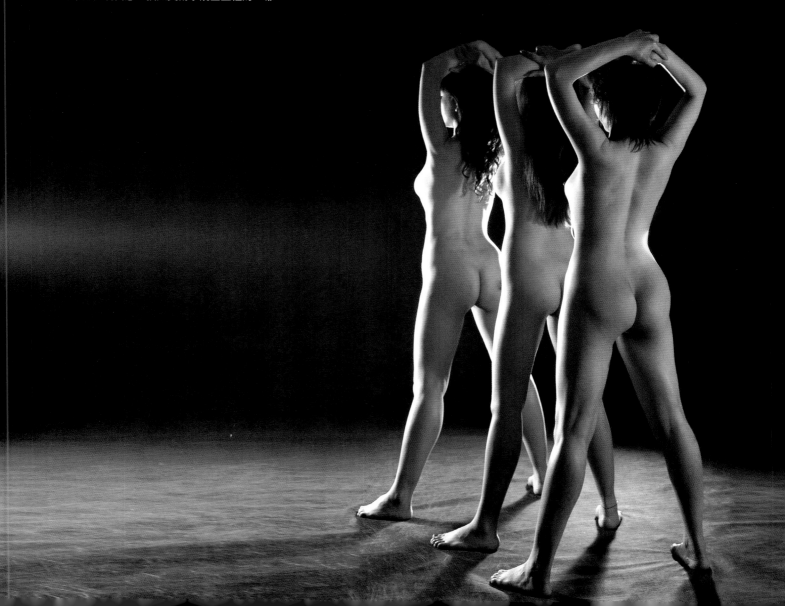

想將三個或更多的模特兒形體，和諧有序的組合在一個畫面上，首先要解決的就是造型排序問題。直挺挺的一字排列缺乏視覺美感，一般情況下可以從造型多樣統一、縱向橫向對稱、高低錯落等幾種組合形式上去考慮。這兩幅多人組合作品，左圖採用了多樣統一的造型技巧，運用光線透視營造了一種節奏的韻律。右圖則採用了高低錯落的組合形式，用塔式構圖刻畫了多元素的表現姿態，猶如美術學院畫室裡的一幕。

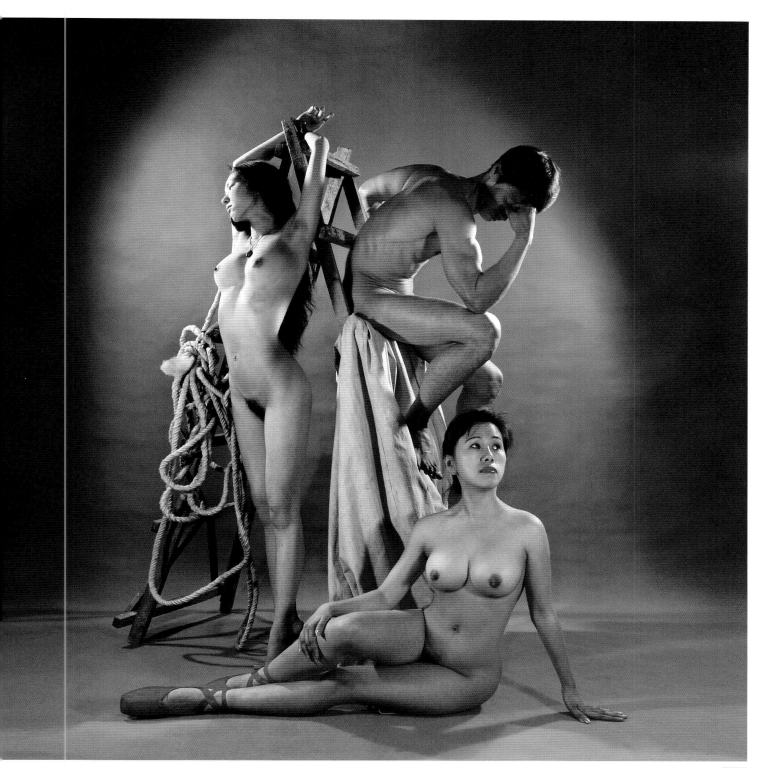

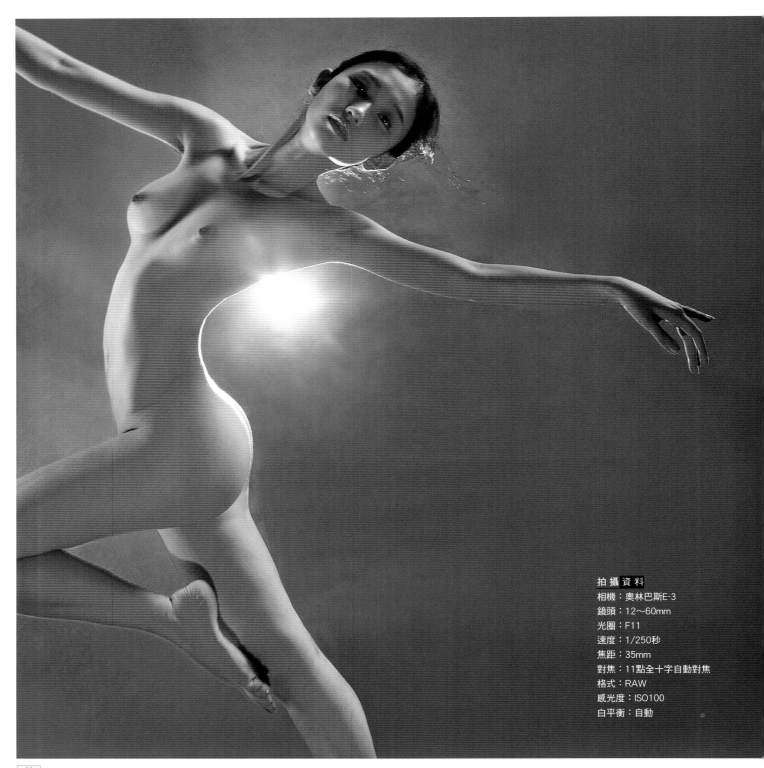

拍攝資料
相機：奧林巴斯E-3
鏡頭：12～60mm
光圈：F11
速度：1/250秒
焦距：35mm
對焦：11點全十字自動對焦
格式：RAW
感光度：ISO100
白平衡：自動

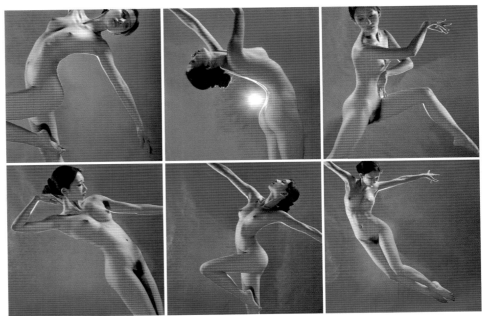

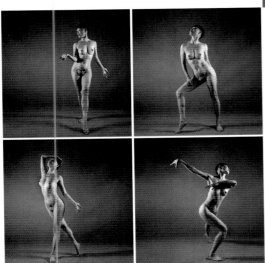

動感造型

動感造型的拍攝難度很大，模特兒必須具備豐富的肢體語言和身體造型能力，攝影師則必須具備發現和預感能力和瞬間捕捉能力。人體模特兒可以選擇從事過舞蹈或體操運動的專業人員；在動作編排和畫面設計上，要營造一種動感。拍攝動感造型時，可以考慮在模特兒舞動的瞬間中抓拍，可用較高的快門速度，清晰的凝固造型動作；也可採用慢速快門速度，讓主體影像產生動感虛化的效果。需要提示的是，攝影師在拍攝前要瞭解模特的全部造型動作，在演示的過程中發現亮點，確定最佳拍攝時機。動感造型的影像作品具有很強的視覺張力，人們在欣賞畫面的同時，彷彿聆聽到富有節奏的美妙旋律。

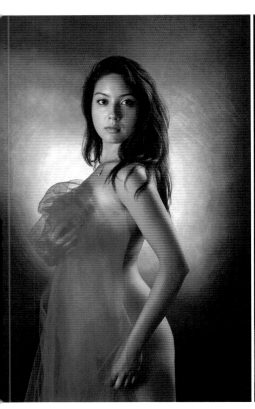 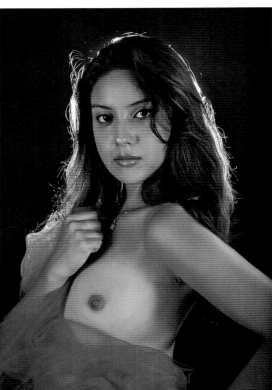 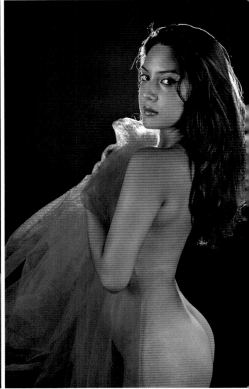

▶ 唯美造型

唯美造型屬於學院派風格，講究藝術造型的嚴謹性，姿態穩重大方，不搞花俏，不違背傳統視覺審美的規律。唯美造型的另一個特點是追求朦朧含蓄的表現形式，借助光影、色彩、飾物營造一種畫意美和古典美。在構圖和用光方面也倡導傳統的中規中矩。上個世紀八十年代中期，中國人體攝影的初級階段，就是以唯美為藝術創作主流。二十多年過去了，人們還是在崇尚唯美的表現形式，因為唯美符合中國人的審美標準。

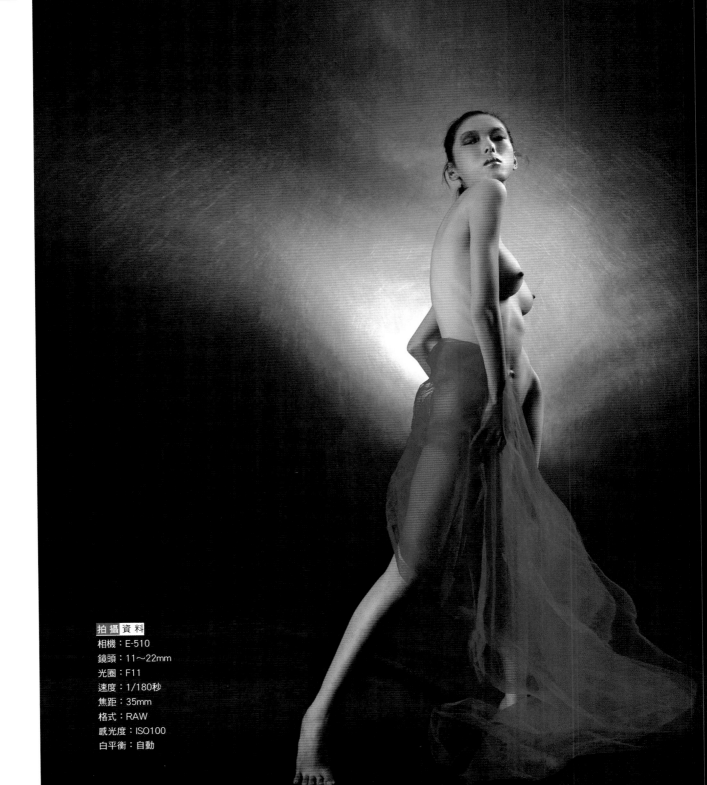

拍攝 資料
相機：E-510
鏡頭：11～22mm
光圈：F11
速度：1/180秒
焦距：35mm
格式：RAW
感光度：ISO100
白平衡：自動

舞蹈造型

舞蹈造型是人體攝影的精華,因為舞蹈在本質上就是人體造型藝術,人類正是透過舞蹈才認識自身的美,而人體美的發現則是人類的覺醒。

舞蹈人體攝影,對模特兒的要求是非常嚴苛的,首先要求模特兒必須具備較高水準的專業舞蹈基礎和藝術領悟力,身體條件要具備四肢修長與曲線流暢。不僅如此,模特還要超脫世俗觀念的困擾。在赤裸身體的狀態下,塑造舞蹈中的高難動作絕非容易的事,這和穿著服裝跳舞的感覺是完全不一樣的。對模特兒而言,是要付出極大的勇氣和膽識去克服許多心理障礙。只有在思想觀念達到昇華之後,模特兒的肢體才會放鬆,舞動的造型才會舒展到位。與此同時,攝影師和模特兒之間的交流溝通是一個非常重要的環節,調整模特兒的情緒是攝影師必須具備的能力。難度大的動作造型,要經過多次演練,直至完全嫻熟掌握,彼此默契十足的程度。

想要在百分之一秒的瞬間,準確到位的捕捉到舞動中的美姿,就必須要在創作前制定一套周密的拍攝方案,拍攝的技術問題包括構圖、用光、角度、色彩、快門速度的控制等。最重要的是動感造型中的亮點捕捉,這是考驗攝影師技術水準的關鍵,攝影師要具備敏銳的觀察能力和直覺,在規定動作的範圍內激發模特兒的表現才華,在瞬間中捕捉精彩美姿。

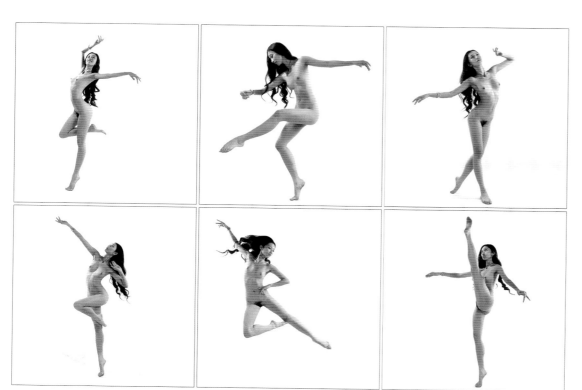

拍攝資料

相機:奧林巴斯E-330
鏡頭:14～54mm
光圈:F16
速度:1/160秒
焦距:35mm
格式:RAW
感光度:ISO100
白平衡:5600K

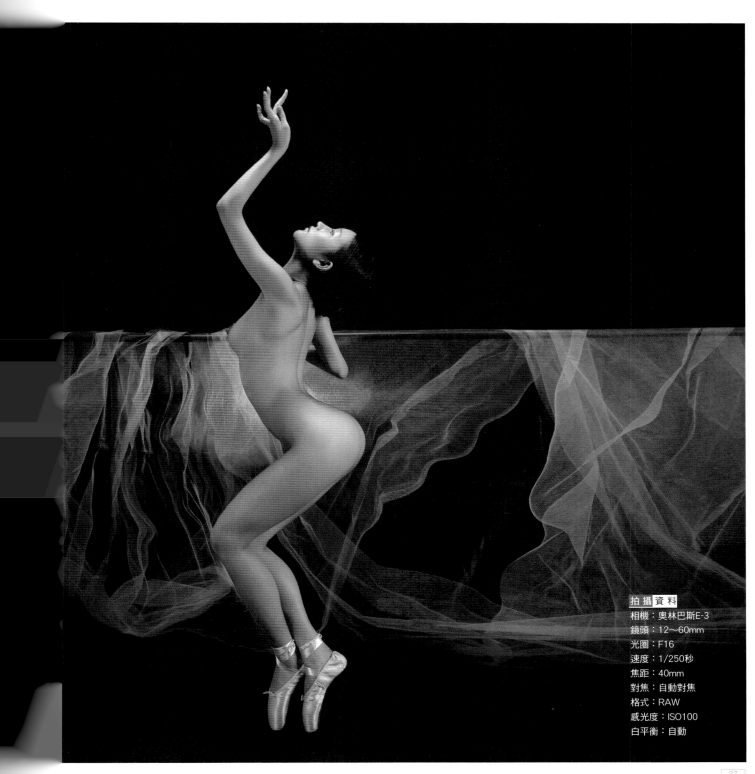

拍攝資料
相機：奧林巴斯E-3
鏡頭：12～60mm
光圈：F16
速度：1/250秒
焦距：40mm
對焦：自動對焦
格式：RAW
感光度：ISO100
白平衡：自動

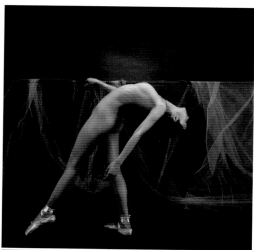

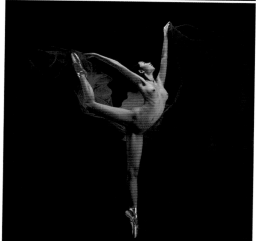

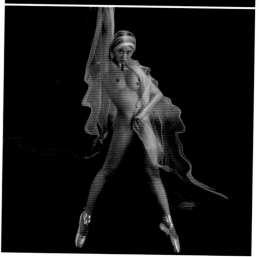

拍攝資料

相機：奧林巴斯E-3
鏡頭：12～60mm
光圈：F16
速度：1/250秒
焦距：50mm
對焦：11點全十字雙感應自動對焦
格式：RAW12位無損壓縮
感光度：ISO100
白平衡：自動

攝 影創作的靈感源於對某種事物的一種感悟，感悟得越深刻，想表達的願望就越強烈。六年前我曾在俄羅斯看過一場經典的芭蕾舞劇「天鵝湖」，那優美的肢體舞動彷彿是跳動的音符，深深的根植於我的腦海之中。春去秋來，歲月匆匆，但這些迷離重疊的影像記憶總是讓人揮之不去，並萌發過許多次創作的衝動，我總想用人體攝影的表現方式，還原留存在我腦海裡的影像記憶。

為了實現這一美好的夢想，我花了很多的時間和精力在北京的多所藝術院校尋找理想的模特兒人選，並且不止一次的在保利劇院聆聽和回味那美妙的旋律，在美姿、美感、美韻的洗禮中昇華我的審美境界。觀賞芭蕾舞，感受芭蕾舞，理解芭蕾舞，表現芭蕾舞，直至心靈與芭蕾的韻律共舞。我認為那些撼動人心的舞蹈語言，是人類創造藝術的經典，是謳歌生命讚美人生最極至的表現。

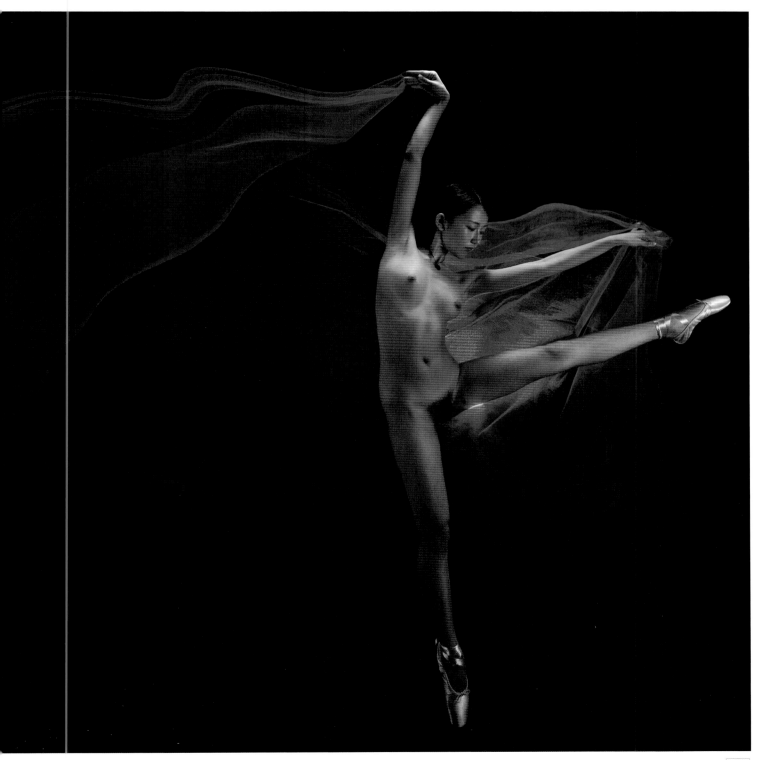

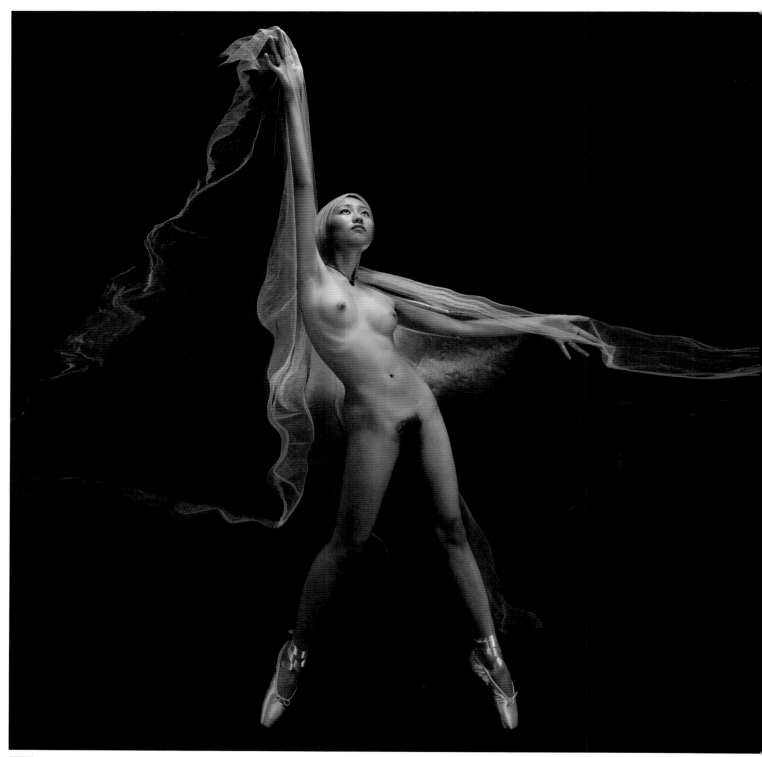

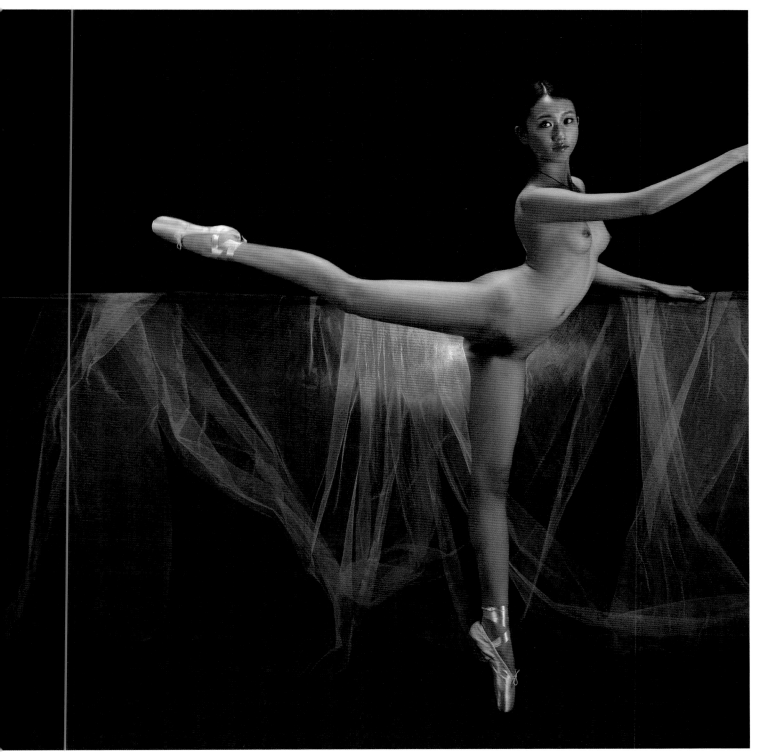

用光技巧

關於攝影棚

在室內環境中使用人造光源拍人體，已成為了人體攝影主流創作的一種表現形式，深受攝影愛好者的喜愛和認可。因此，有不少經典的人體攝影作品都是在攝影棚創作完成的。

在室內拍人體，雖說受到一些場景的限制，但許多有利因素是戶外拍攝所不具備的，攝影師不再犯愁老天爺何時開恩的問題。多數人體模特兒也喜歡在棚內拍攝，主要是因為拍攝的光線、

環境都可以得到人為的有效控制。在寧靜的室內環境中從事創作，模特兒和攝影師都感到輕鬆自在，從某種意義上而言，創作的成功率也要大於戶外。

拍人體的攝影棚除了必備的燈光、背景之外，空間面積和室內的溫度，都要達到一個相應的標準。人體姿態造型，特別是舞動中的形體動作需要足夠的空間範圍，因此攝影棚的高度以三公尺為宜，空間面積窄小，

勢必限制一些肢體動作的發揮。室內的溫度不能低於20度，溫度過低模特兒感到寒冷，也會影響肢體的舒展。這是人體攝影與眾不同的特點，在選擇攝影棚時，這些因素都是必須考慮的。美妙的音樂是撥動心靈的琴弦，在拍攝過程中播放一些舒緩優雅的樂曲，讓模特兒在美妙的旋律中自我陶醉，盡情的表現自我，也是攝影棚人體攝影創作的一種輔助手段。

▉ 關於光線

　　在室內用人造光源拍人體，由於人造光可以在事先進行實地測試和精確計算，因此，使用人造光更能表現出攝影師的技術水準。攝影光線的性質大致可劃分為硬光和柔光兩大類：

硬光是指照度很強，有效輻射面積很大的垂直光。硬光的造型特點是有很明顯的受光面，被攝主體各部位的亮度和陰影處界線清晰，整個影像有鮮明的輪廓。在人體攝影創作中，硬光多用於表現男性人體的陽剛健美，和女性身體的曲線、弧線、以及抽象的身體局部和線條。

柔光又稱為軟光，是指分佈均勻，光照強度較弱的光。自然光中的散射光、從柔光箱發射出來的光源，都可稱之為柔光。柔光的特點是照度均勻，被攝對象各面受光均勻，沒有明顯的投影。柔光是一種極為豐富的攝影語彙，它的光感與色感交融在一起，非常適合表現女性柔美的身軀和細膩圓潤的皮膚質感。從審美的角度而言，柔光的影像更偏於朦朧、溫潤的陰柔之美。

▉ 拍攝資料

相機：奧林巴斯E-330
鏡頭：14～54mm
光圈：F11
速度：1/160秒
焦距：60mm
格式：TIFF
感光度：ISO100
白平衡：5600K
燈光：400W閃燈兩盞

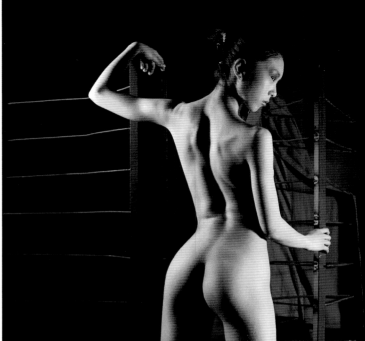

▉ 拍攝資料

相機：奧林巴斯E-330
鏡頭：14～54mm
光圈：F16
速度：1/160秒
焦距：35mm
格式：TIFF
感光度：ISO100
白平衡：5600K
燈光：400W閃燈四盞

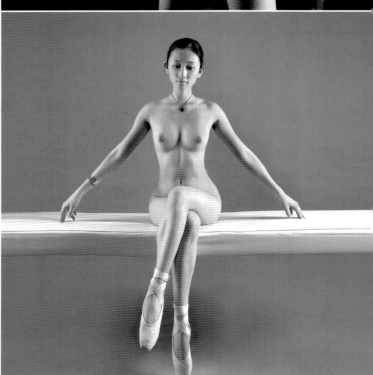

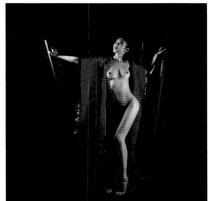

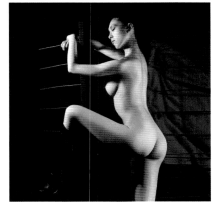

◤ 關於佈光

攝影棚人體攝影的佈光與婚紗、人像攝影的佈光還是有明顯區別。婚紗攝影的用光比較柔和勻稱，運用軟光技術較為普遍，多以平順光、45度對角光加髮型輪廓光為主。人體攝影不僅需要軟光表現細膩的肌膚，更多的是要考慮肢體的造型光，為了突出身體的骨感和曲線，一般多以側逆光、平側光、加板光為主。

人像攝影的佈光是以塑造人物神情為主要目的，光區集中在臉部，佈光的區域相對比較小。而人體攝影側重考慮的是形體姿態的完整性，從頭到腳不僅都要有光照，而且還要求整體光區的光比勻稱和諧。由此可見，拍人體的佈光難度要大於一般的婚紗人像。光線的運用是根據人體攝影創作的需要來制定的，透過合理巧妙的佈光，達到渲染主體、美化主體、烘托主題的作用。不同的佈光方式將會產生不同的光影效果，就人體攝影而言，有以下幾種佈光方式值得借鑒。

了解光線的不同特點，攝影師還必須了解閃燈的各項功能，例如：燈光的功率大小、閃光指數的大小以及色溫的高低。燈光距拍攝主體過近，光照強度過大，超出了相機光圈所能控制的範圍，勢必造成影像的曝光過度，人體的皮膚缺少層次和質感。燈光的功率小，燈位擺放得遠離拍攝主體，又會導致曝光不足，反差薄弱，色彩的飽和度和清晰度都會受到不同程度的影響。

燈光的色溫不同也會改變影像的正常色彩。數位相機可以調整白平衡改變色溫的設置，但使用傳統底片相機的人，一定要根據燈光色溫的標準來選擇使用底片。如果使用混雜色溫的光源拍攝，照片的偏色是後期很難調整的。嚴格控制色溫、準確測光、曝光是棚內人體攝影非常重要的技術環節。

平順光

光線分佈均勻，光照程度適中，具有整體感的效果是平順光的特點。平順光的佈光方式比較簡單，燈位與被攝人物形成三角形，所有的光照都是從被攝人正面或稍側一方進行佈光。原則上講，平順光是不分主光燈位或輔助光燈位的。光照均勻避免出現陰影或區域死角，是平順光的唯一技術要求。這種光線非常適合表現女性柔潤的身體姿態。

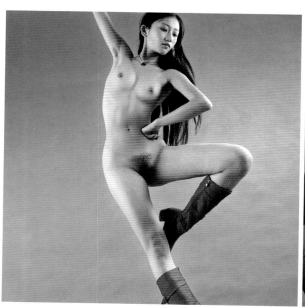

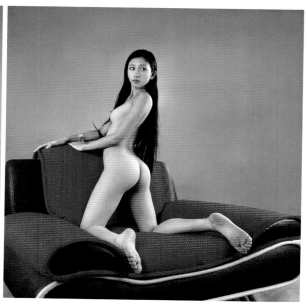

拍攝資料
相機：奧林巴斯E-330
鏡頭：14～54mm
光圈：F8
速度：1/160秒
格式：TIFF
感光度：ISO100
燈光：400W閃燈兩盞

拍攝資料
相機：奧林巴斯E-330
鏡頭：14～54mm
光圈：F11
速度：1/160秒
格式：TIFF
感光度：ISO100
燈光：400W閃燈三盞

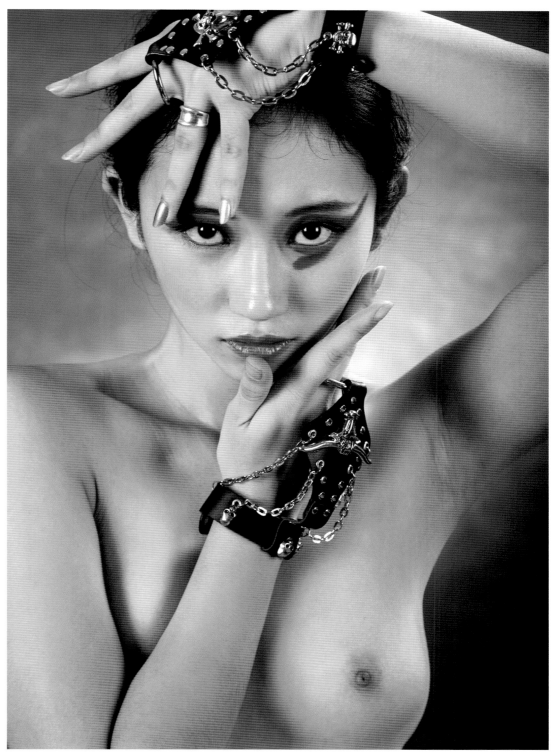

拍攝資料

相機：奧林巴斯E-510
鏡頭：14～54mm
光圈：F11
速度：1/180秒
焦距：100mm
格式：RAW
感光度：ISO100
白平衡：自動
燈光：400W閃燈兩盞
機身防震功能：IS.1

拍攝資料

相機：奧林巴斯E-330

鏡頭：14～54mm

光圈：F16

速度：1/160秒

焦距：35mm

格式：RAW

感光度：ISO100

白平衡：5600K

高調光

畫面簡潔，氣氛柔美的高調影像，是人體攝影常用的一種表現形式。高調人體攝影的佈光，一般需要4-5盞閃燈，背景顏色以淺色或純白色為主，用兩盞燈做背景光源，兩盞燈做主體照明光源，條件允許的情況下，不妨在模特兒的頭頂放置一盞燈對頭髮加亮。佈光要求柔和勻稱，不允許出現陰影。背景光的強度要大於主體光一格，對主體光，高光點的測光是非常嚴格的，不能出現白亮一片，或陰影重重的現象。

以高調佈光的理論而言，高調用光的大部分影調關係都處於V區以上，主體光的多數細節在VI、VII、VIII區，比標準的十八度灰還要亮一些。少數無法改變的本色，如頭髮、身體凹凸部位的光線過度則發揮了畫龍點睛的作用。

低調光

低調光的特點是用少量的光源區域照明主體。背景的色調多以深灰或黑色為主，在人體攝影中常以單燈逆光勾勒身體曲線，或單燈側光控制照明範圍，營造一種神秘幽靜的畫面氣氛。低調光的另一特點是光比大，反差較強。為了彌補陰影部位的層次不足，可使用反光板做輔助。

拍攝資料

相機：奧林巴斯E-510
鏡頭：14～54mm
光圈：F11
速度：1/180秒
焦距：60mm
格式：RAW
感光度：ISO100
白平衡：5600K
燈光：400W閃燈一盞

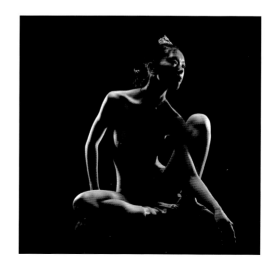

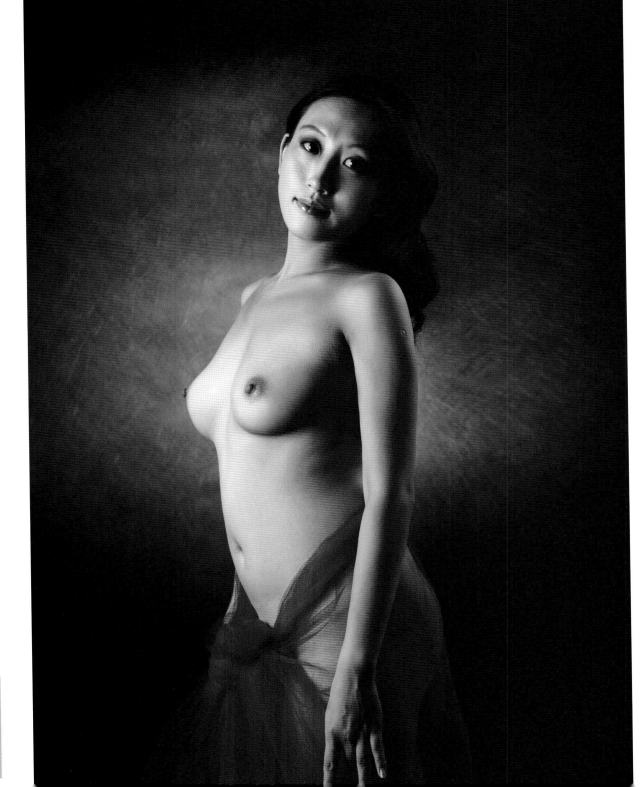

拍 攝 資 料

相機：奧林巴斯E-510
鏡頭：14～54mm
光圈：F11
速度：1/180秒
焦距：80mm
格式：RAW
感光度：ISO100
白平衡：5600K
燈光：500W閃燈一盞

◤ 逆向光

燈位佈置在被攝者身後，用一盞燈做背景照明，用兩盞燈逆向佈光，使身體的輪廓近似於剪影的狀態。在舞台設計中，也常會使用逆向造型光刻畫舞蹈演員婀娜多姿的肢體造型。

逆向光的影像效果非常獨特，表現形式唯美含蓄，是人體攝影佈光的經典。但數位相機自動測光系統多以亮光主體為合焦點，用逆向光拍攝主體時，自動對焦的焦點很容易出現誤差，因此建議使用手動對焦功能，確保拍攝主體的清晰度。

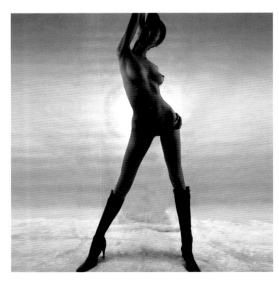

拍 攝 資 料

相機：奧林巴斯E-330
鏡頭：11～22mm
光圈：F22
速度：1/160秒
焦距：35mm
格式：TIFF
感光度：ISO100
白平衡：5600K

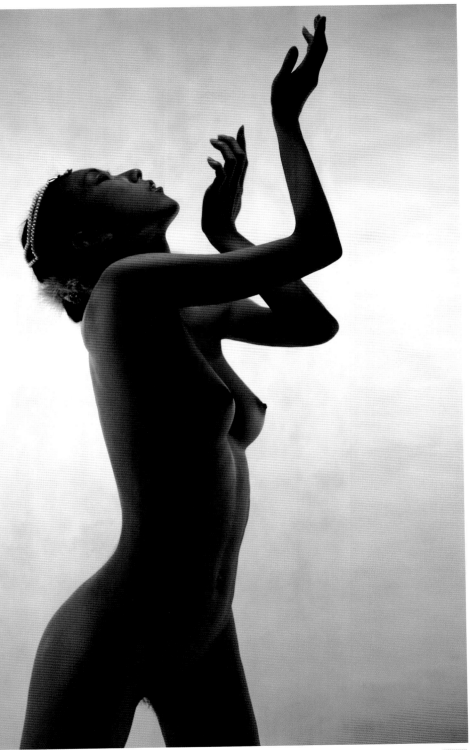

拍攝資料

相機：奧林巴斯E-510
鏡頭：12～60mm
光圈：F16
速度：1/180秒
焦距：60mm
格式：RAW
感光度：ISO100
白平衡：5600K

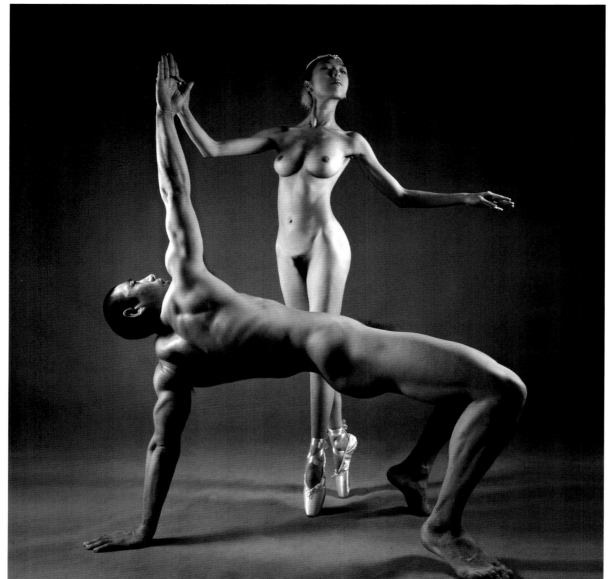

拍攝資料

相機：奧林巴斯E-330
鏡頭：11～22mm
光圈：F8
速度：1/160秒
焦距：35mm
格式：TIFF
感光度：ISO100
白平衡：5600K
模式：黑白

夾板光

使用兩盞閃燈，燈光的照度可不分主輔，從人體模特兒對等的兩側照射，這樣的光源效果叫夾板光。夾板光的佈光操作簡便，但產生的光照效果卻非常有特色，點線分明，有立體空間感。

使用夾板光拍單個人體時，兩盞燈光完全可以滿足佈光要求。如拍雙人組合或比較奔放的全身形體動作，可在同一個燈位上各增加一盞燈，上下照明，以此彌補上肢與下體的光照不足。夾板光屬硬光，光比大，打在模特兒身上最亮處與最暗處的光線，都必須控制在不失皮膚質感和層次的範圍之內。

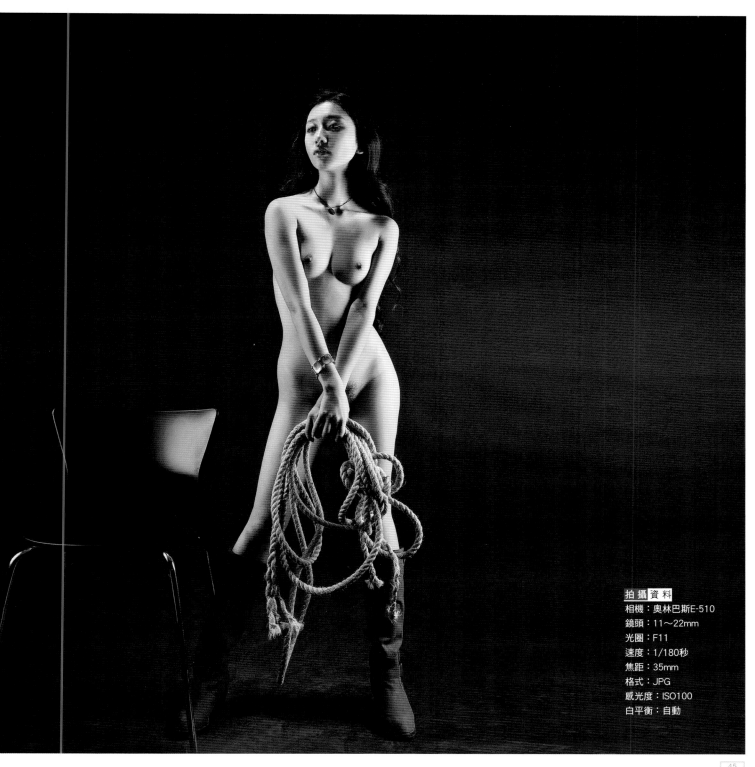

拍攝資料

相機：奧林巴斯E-510
鏡頭：11～22mm
光圈：F11
速度：1/180秒
焦距：35mm
格式：JPG
感光度：ISO100
白平衡：自動

蝴蝶光

蝴蝶光的佈光，指的是燈位與被攝主體形成45度對角的光線，老一輩攝影師把這種對角光稱為蝴蝶光，光照的範圍猶如蝴蝶展開翅膀的形狀。蝴蝶光的佈光一般情況下是左為主光，右為輔光，還有一盞靈活運用的燈，可用做眼神光、腳光、背景光或逆光勾勒形體的造型光。這種佈光的特點是光線漸變均勻適度，整體感強，色彩飽和度和影像清晰度都能得到很好的發揮，是人體攝影最常用的一種佈光方式。

其實各種形式的用光手段都不是一成不變的。影像科技的高速發展，攝影師個人審美意識的不斷提高，都會給影像帶來全新的視野。

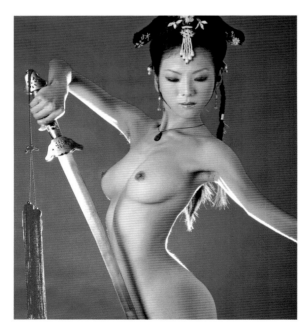

拍攝資料

相機：奧林巴斯E-510

鏡頭：12～60mm

光圈：F22

速度：1/180秒

焦距：60mm

格式：RAW

感光度：ISO100

白平衡：自動

機身防震功能：IS.1

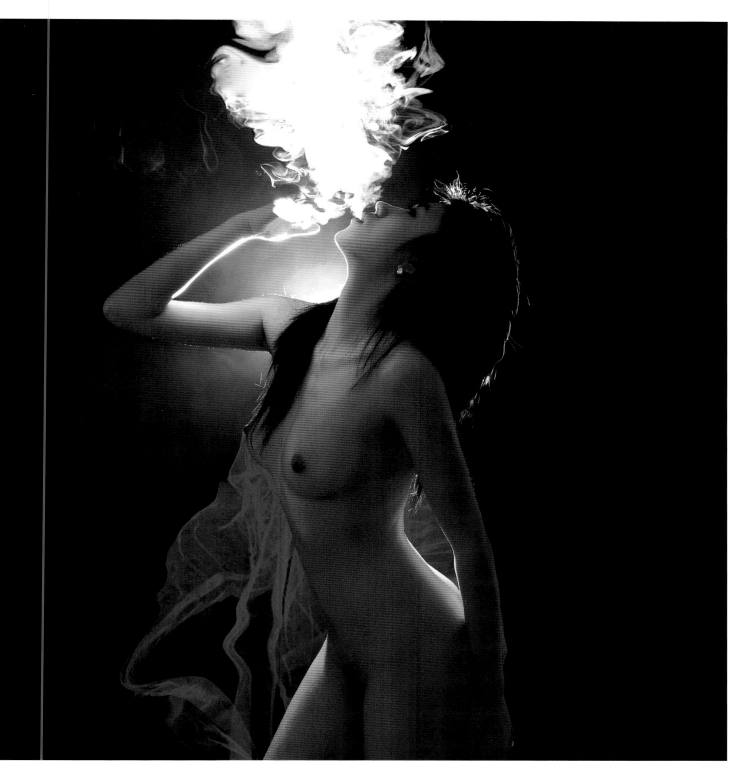

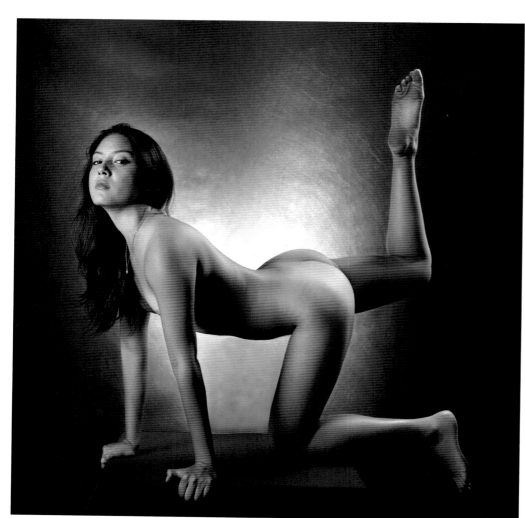

拍攝資料

相機：奧林巴斯E-3
鏡頭：12～60mm
光圈：F11
速度：1/250秒
對焦：11點全十字自動對焦
格式：RAW12位無損壓縮
感光度：ISO100
白平衡：自動

對角光

與前面講的蝴蝶光相比，這種對角光又很像夾板光，但不同的是，夾板光兩側燈位的高度是一致的，方向也是對稱的。而這種對角度的燈位是側對角，兩個燈位高度也有區別，通常情況下是左低右高，兩個燈位的高度相差約80cm形成了高低對角的光照效果。這種光常用來表現結構造型，以及特殊表情的刻畫。對角光具有一定的視覺穿透力。

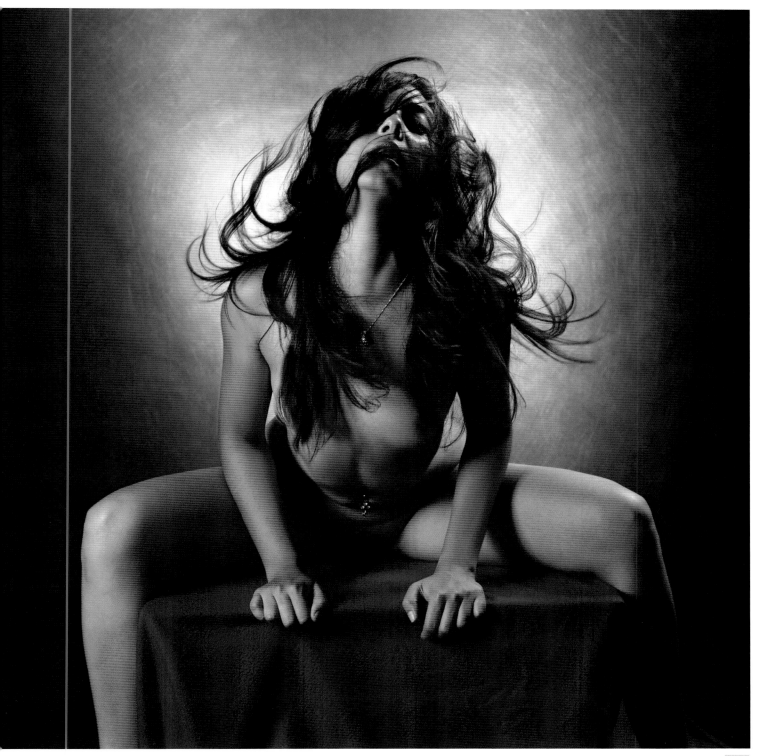

多重曝光

用多重曝光技術拍攝舞蹈人體，是我創作構思中的一項計劃。一次拍攝的影像畫面，很難表達舞蹈的韻律和奔放的動感，利用多重曝光技術將婀娜多姿的肢體語彙組合重疊在一起，在一個畫面中表現多種視覺藝術元素，這就是多重曝光的獨特魅力。

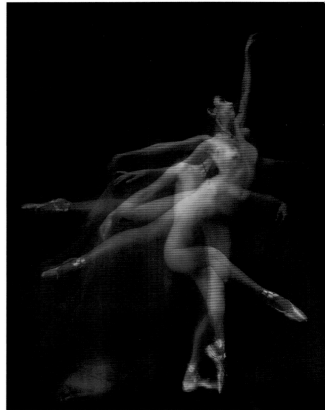

拍攝技巧

　　多重曝光在攝影創作中的運用是非常廣泛的，但在實際操作過程中有一定的技術難度，就攝影棚燈光拍攝而言，使用的相機必須有B快門（傻瓜相機及超薄數位相機是無法完成多重曝光拍攝的）。我拍攝的這組作品是在全黑沒有預覽的情況下，開啟相機B快門，透過閃光燈對拍攝主體進行多次閃光，在完成組合曝光後，再關閉快門。

　　使用中畫幅底片相機也可在不過底片的情況下，用拆卸後背的方式在一張底片上進行多重曝光。無論採用哪種拍攝方式，畫面的組合設計，曝光技術的精確運用，以及影像重疊的巧妙安排，都是多重曝光的關鍵環節。

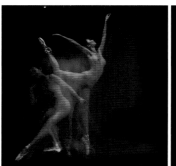 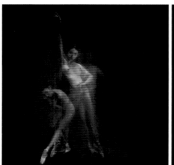 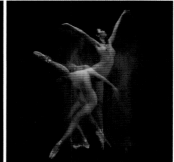

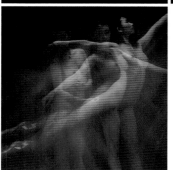

拍攝資料

相機：奧林巴斯E-510
鏡頭：11～22mm
光圈：F11
速度：B門
格式：RAW
感光度：ISO100
燈光：便攜式閃光燈一支
色片：紅色片

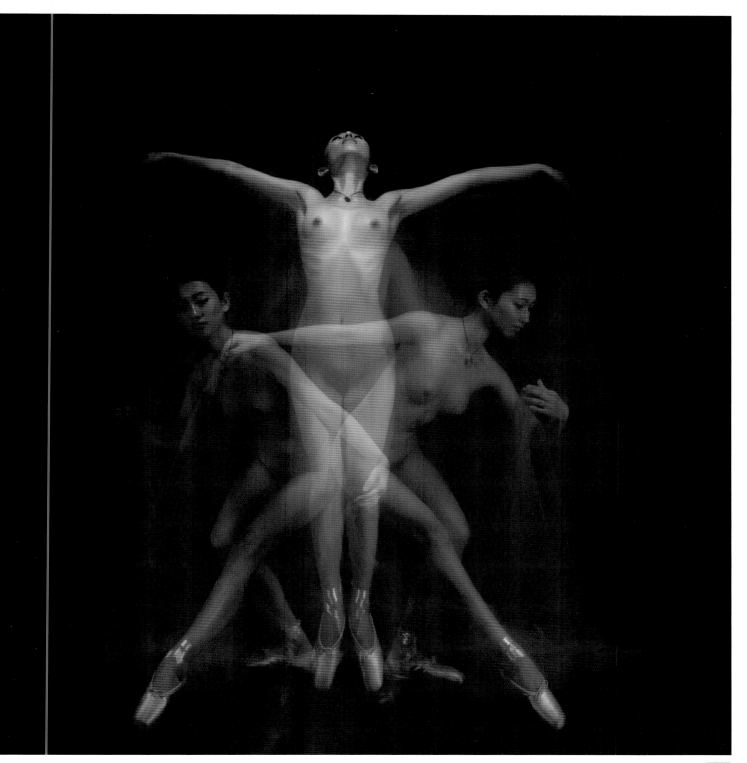

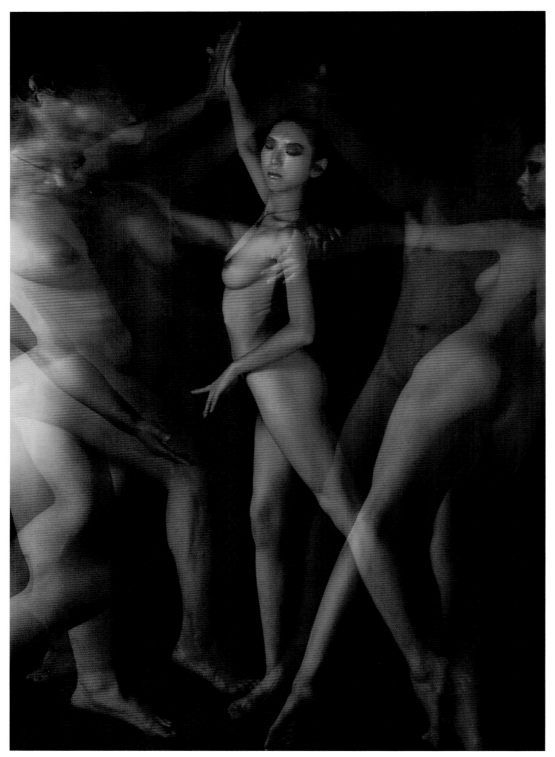

用光要求

　　攝影棚多重曝光的光源，完全是靠閃光燈對拍攝主體進行閃光曝光，而閃光的次數是根據構思的要求所決定的，要在一張底片或一幅畫面中進行多重曝光，光線的運用是個關鍵問題。光線過強，會導致重疊影像曝光過度而損失細節表現；光線太弱，人物的輪廓又難以分辨，沒有視覺效果。因此，精確的用光是多重曝光的核心問題。一般情況下，可使用一盞閃光燈加一塊反光板進行佈光。燈光的位置控制在距模特兒兩公尺的右側45度為宜，再用一塊較大的反光板在左側進行輔助補光。（見燈位圖）光圈可設定在F11或F16，以確保對模特兒活動區域的景深控制。採用B快門的拍攝方式多重曝光，背景應該是全黑色的，拍攝過程也是在全黑的環境下操作，用腳架固定相機，在B快門打開後是不允許任何雜亂光線進入畫面的，拍攝者可將模特兒的各種動作排序分號，以一號動作、二號動作、三號動作的號令，分別對各種動作進行組合曝光。為確保畫面組合的合理性，拍攝前的精心設計就顯得尤為重要。

拍攝資料

相機：奧林巴斯E-510
鏡頭：11～22mm
光圈：F16
速度：B門
格式：RAW
感光度：ISO100
燈光：便攜式閃光燈一支
色片：紅色片

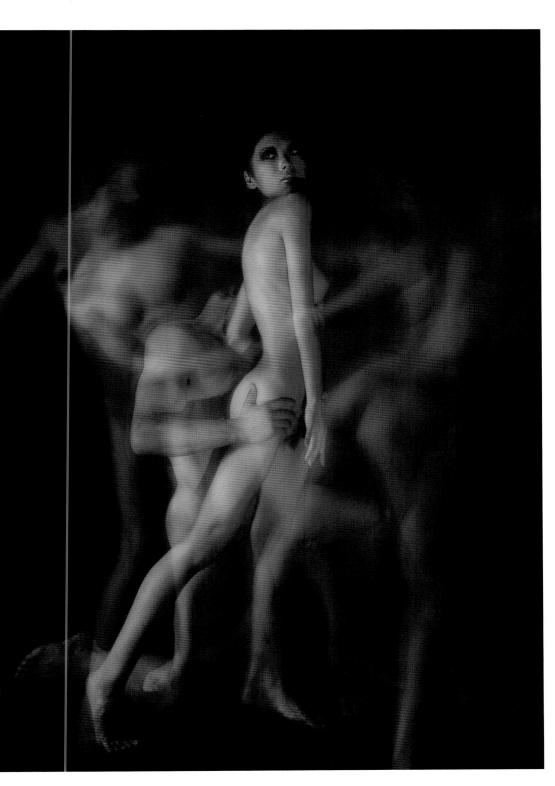

畫面設計

　　拍攝前要對模特兒的各種動作造型進行有序的編排設計，而這些動作的起伏和舞動，必須限制在構圖的範圍之內。為了避免動作時發生穿幫，正式拍攝前要進行多次演練，直至完全熟練掌握的程度。

　　畫面設計是攝影師審美能力的一種展現，這種審美也包括對構圖的取捨。舞蹈人體攝影要展現舞韻和美姿，而造型設計不能過於平衡和呆板，要高低起伏，錯落有致，要強化舞蹈的動感與飄逸。從某種意義上講，舞蹈人體攝影是舞蹈藝術和攝影藝術相互結合的一種藝術表現形式。我認為那些撼動人心的舞蹈語言，是人類創造藝術的經典。影像藝術的表達，是謳歌生命讚美人生最極至的情感宣洩。

拍攝資料

相機：奧林巴斯E-510
鏡頭：11～22mm
光圈：F11
速度：B門
格式：RAW
感光度：ISO100
燈光：便攜式閃光燈一支
色片：紅色片

室內自然光

室 內自然光的光源主要來自於從窗戶進入室內的光線,窗戶面積的大小,白天不同時段的光照,決定了數位相機曝光量。以感光度ISO100、光圈f8為例、快門速度低於1/30秒的話,就很難保障影像的清晰度。解決問題的辦法有兩種:1、使用反光板或人造光源做輔助。2、提高相機感光度的設置,單眼數位相機的感光度設置在ISO200或400的情況下,雜訊基本上可以得到抑制。這組圖片是在一家12層的私人公寓裡下午三時拍攝的,完全借助窗戶進入的自然光加反光板拍攝,用兩塊90X120cm反光板做輔助。有效的調節了明暗對比的反差強度,使影像的細節層次得到了很好的表現。

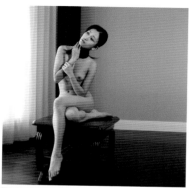

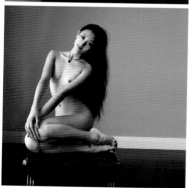

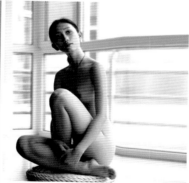

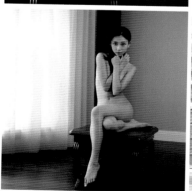

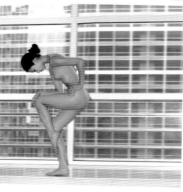

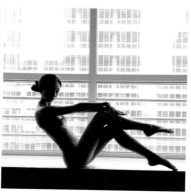

拍攝資料

相機:奧林巴斯E-330
鏡頭:14~54mm
光圈:F8
速度:1/30秒
格式:JPG
感光度:ISO200
白平衡:自動

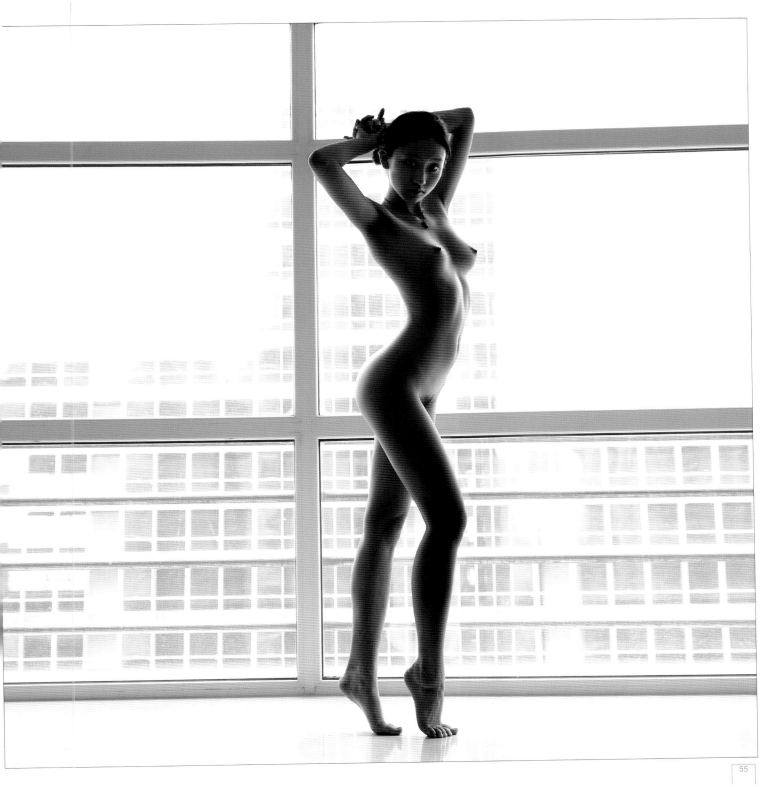

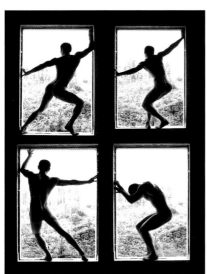

室內自然光

這組照片的拍攝與前面的那組室內自然光圖片有所不同。雖然也是在室內,但人體模特兒被刻意安排在窗戶框裡做肢體造型,戶外和室內僅一尺相隔。光比、反差、明暗對比都很強烈,拍攝時也沒有使用任何的輔助光源。以感光度ISO100進行測光,戶外最亮點與是室內最暗點的曝光量相差5格。為了營造剪影肢體造型效果,但又想保留身體邊緣受光面的一些層次,(完全剪影效果也是可以考慮的)曝光控制是非常重要的環節。最後我選擇以標準曝光F11調整為F8做手動調整,目的還是要考慮拍攝主體,模特兒身體漸變層次的過度,以及暗部環境細節的交代。

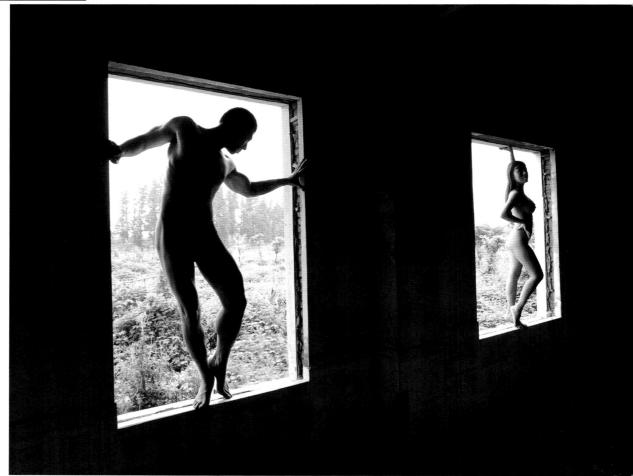

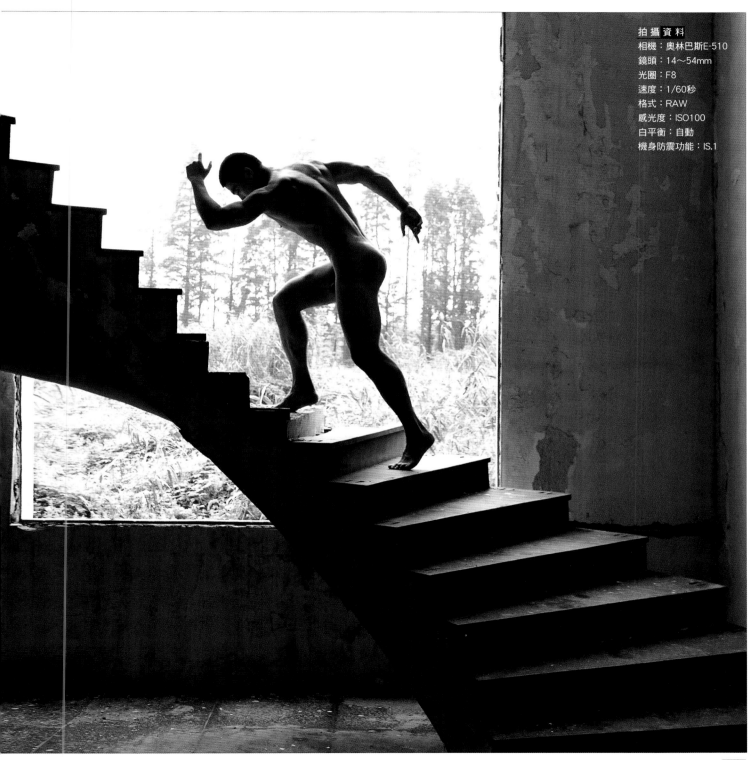

拍 攝 資 料
相機：奧林巴斯E-510
鏡頭：14～54mm
光圈：F8
速度：1/60秒
格式：RAW
感光度：ISO100
白平衡：自動
機身防震功能：IS.1

構圖技巧

審美與構圖

攝影構圖是形式美的集中展現，形式美的規律是客觀存在的。在構圖學中，人們大致總結出以下一些規律：對稱、平衡、黃金分割、對比多樣統一、變化和諧及節奏多樣等等。一幅作品可能同時符合幾種構圖規律，但它一定是在基本構圖原則上，以一種構圖方式來表現的。攝影構圖的原則是簡潔，透過審美的觀點而發現和取捨，簡潔到從畫面中一眼就能看出你要表現的視覺重點。

攝影構圖讓人聯想到一個問題，許多人認為想要獲得滿意的構圖效果就必須遵循攝影的規則。然而事實上，沒有一種攝影規律是顛仆不破的。最基本的結構是視覺主體，以及構成影像要素的位置。在觀景窗限定的範圍內，由於每個人的審美標準和審美意識有很大的不同，畫面的取捨就會有不同的結果， 這是個人的文學素養和美學素質的集中表現。

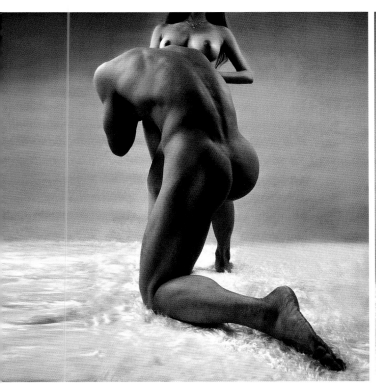
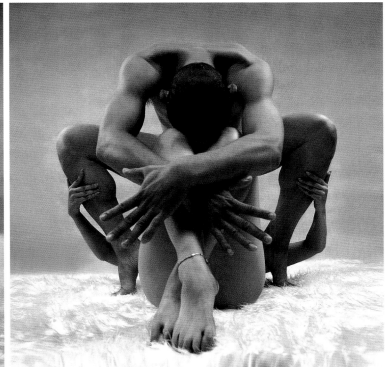

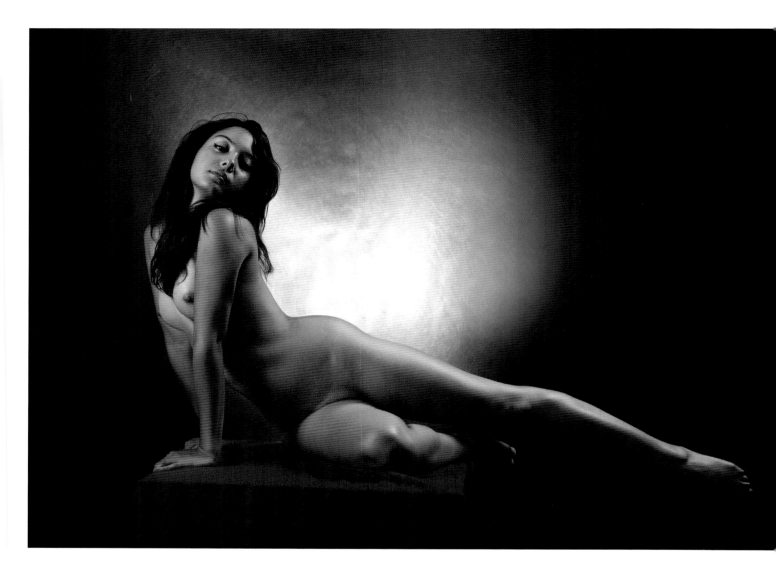

橫構圖

橫構圖的特點是視野開闊有張力，這種構圖的方式在人體攝影創作中常用於表現人體與背景環境的情節呼應。棚拍人體在沒有景物環境下的單色背景中，特別要注意的是人體姿態與橫畫面不能安排在平衡對稱的黃金分割點上，可利用模特兒肢體的變化，有意識打破這種對稱與平衡。就相機的操作而言，橫構圖的畫面控制會非常穩健，多數人習慣用橫構圖的方式拍攝。

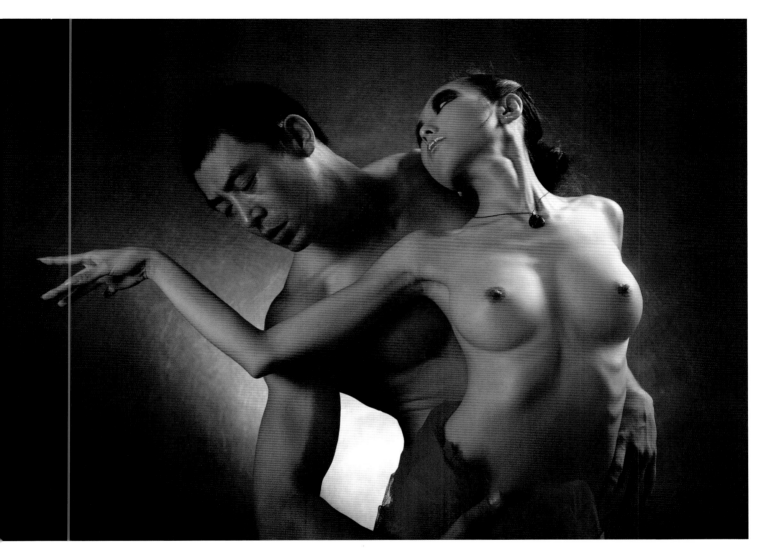

拍攝 資 料

相機：奧林巴斯E-3
鏡頭：12～60mm
光圈：F11
速度：1/250秒
對焦：自動對焦
格式：RAW12位無損壓縮
感光度：ISO100
白平衡：自動

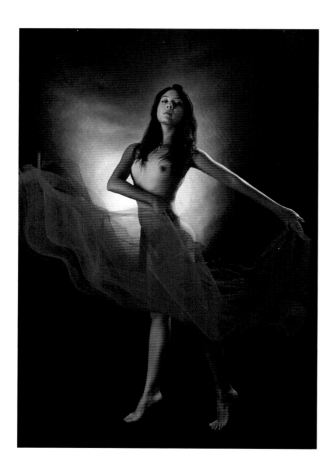

拍攝資料

相機：E-510
鏡頭：12～60mm
光圈：F16
速度：1/180秒
對焦：自動對焦
格式：RAW
感光度：ISO100
白平衡：自動

直構圖

直構圖要比橫構圖的拍攝難度稍大一些，除了要保持相機的平衡外，還要在較窄的框架中決定人體左右的位置。如果拍攝全身造型動作，由於直構圖的框架更接近人體形狀，所以攝影師更喜歡直構圖。經驗豐富的拍攝者會充分利用框架空間，精確的一次性完成構圖環節。依賴後期裁剪進行二次構圖，對數位影像來說，可能會損失一些原本不該損失的像素，剪裁過大，影像質量就很難得到保障。

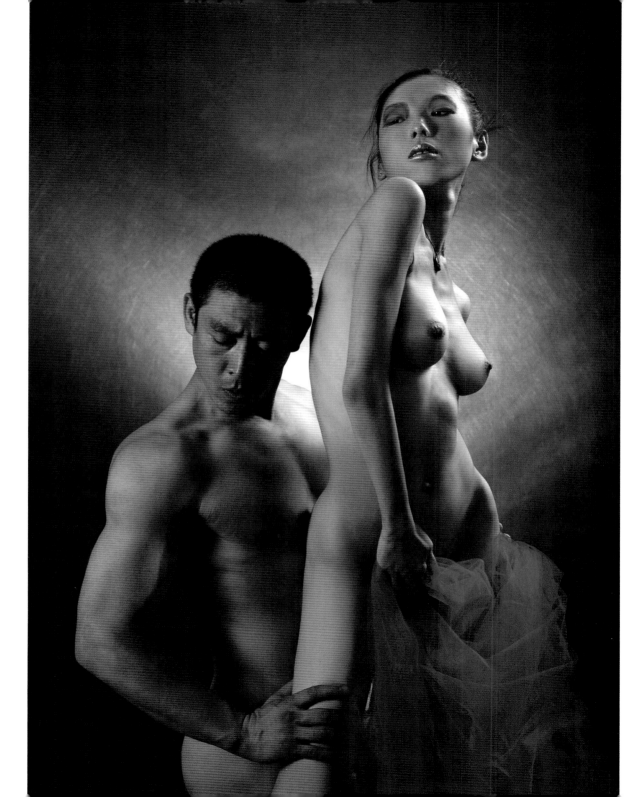

方構圖

方構圖的表現形式大方又平穩，有點學院派的味道，中規中矩的視覺效果也很容易讓人接受。我非常喜歡方構圖，沿用多年的哈蘇6X6畫面養成了一種方形審美構圖習慣。但使用135數位相機拍攝，如果想在後期將長形畫面改變成方形畫面，就必須在拍攝前精心設計好方形畫面的構成。

為了減少裁切後對像素的影響，拍攝時盡可能利用滿框構圖方式，只是少量裁切上下，或左右確保核心畫面的影像素質。

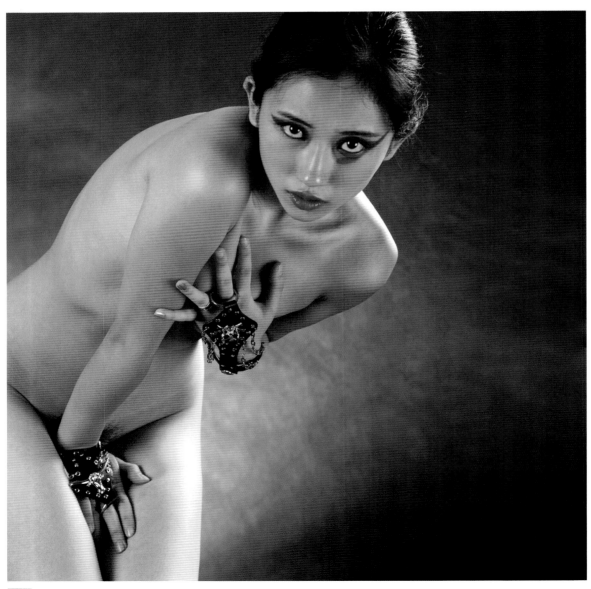

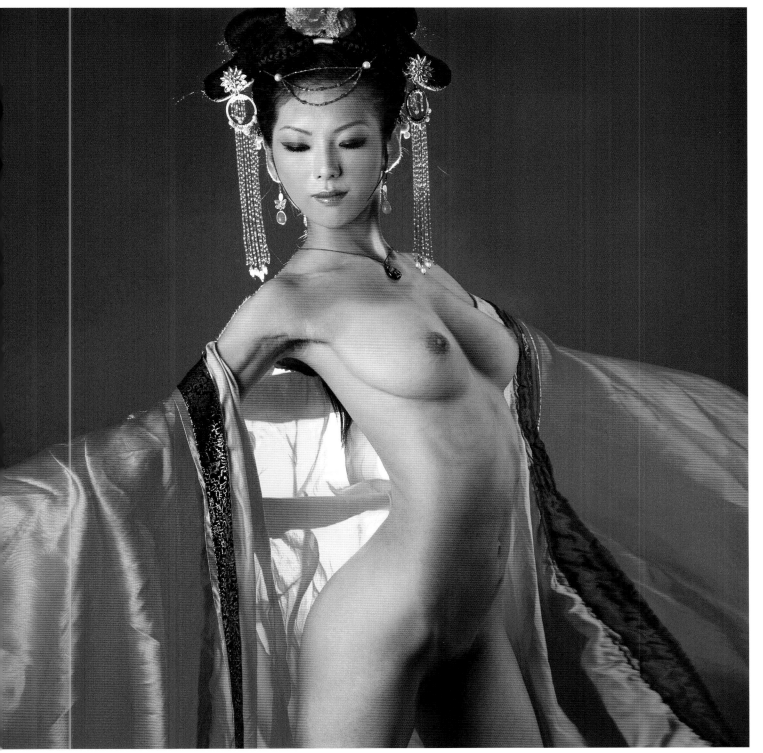

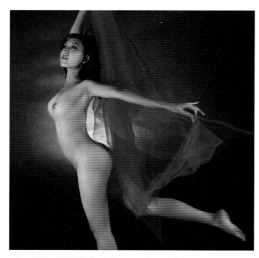

對角線構圖

利用人體造型的形體動作，在畫面中構成對角關係，我們把這種構圖稱為對角線構圖。對角線構圖沒有刻意限制角度和方向，但這種構圖有一定的規律，無論是肢體向哪個方向傾斜延伸，身體與空白區總會形成一個等約式不規則的三角形，這種線條和形狀的組合，產生了極強的動勢，視線也隨著動感的方向得到擴展。

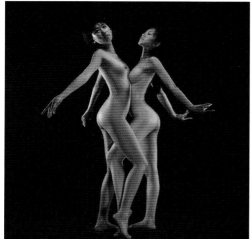

對稱式構圖

所謂對稱，是指兩個相同或近似於相同的造型組合，構成對稱式的構圖，常見於人體攝影的雙人組合。在沒有別出心裁的造型組合情況下，選擇對稱式組合構圖是最巧妙的一種方式，勻稱、和諧、又富有情調。但必須注意的是，人體攝影對稱式構圖很難在自然狀態下形成，絕大多數對稱造型是依靠攝影師進行編導，讓模特兒的肢體造型在編導中得到藝術昇華。

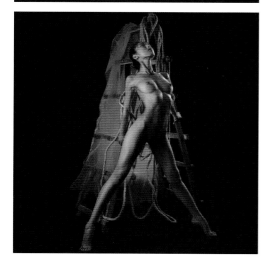

三角構圖

人體姿態或景物在畫面中自然形成類似三角形狀，我把這種主體視覺形狀稱之為三角構圖，三角構圖可分為正三角、倒三角、對角三角等多種表現形式，正三角構圖的視覺感穩重，倒三角構圖富有視覺張力，對角形三角構圖具有強烈的動感效果。

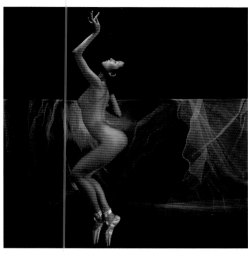

S形構圖

人體攝影最常用的就是S形構圖，曲線柔美又極具動感。女性的身體線條在彎曲後形成近似於英語字母的S形狀，這種高難度動作，非專業模特是無法完成的。為了達到S形構圖的目的也可以借助光影造型、景物造型與人體造型相結合的組合手段，來展現S形構圖。

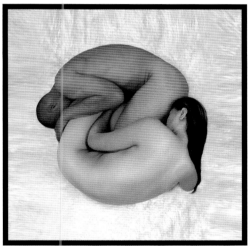

圓形構圖

用男人和女人的身體藝術組合一個圓形，採用俯拍的方式在畫面中構成了一個圓形中心，很像易經中的陰陽八卦圖，這種立體與平面視覺效果是圓形構圖的一個亮點。畫面簡潔，形式感強烈，具有一定的視覺衝擊力。

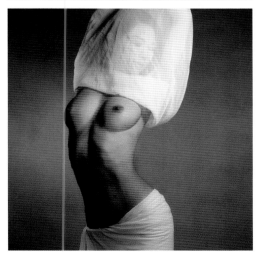

C形構圖

C形構圖具有曲線美的特點，從理論而言，C形構圖與S形構圖有很多相似之處，只是在S造型的某一個弧線處進行構圖，女性身體最柔美的地方就是腰身和圓潤的臀位線，取這個部位進行構圖拍攝是C形構圖最完美的表現。

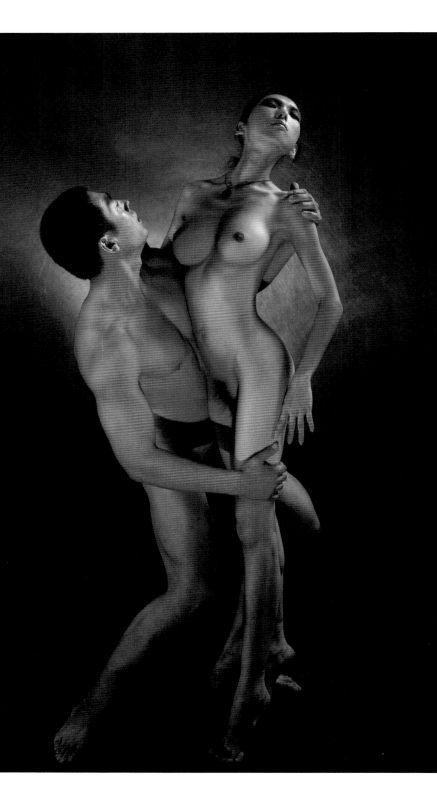

拍攝資料

相機：奧林巴斯E-3
鏡頭：12～60mm
光圈：F11
速度：1/250秒
對焦：自動對焦
格式：RAW12位無損壓縮
感光度：ISO100
白平衡：自動

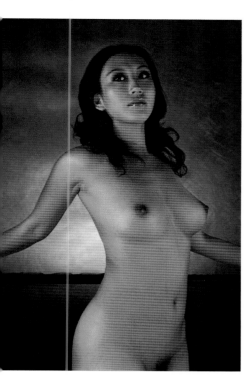

色彩空間構圖

利用不同的色彩構圖,從某種意義而言也是一種構圖的表現形式和手段。暖色調的色彩,如紅色、黃色、桔紅色都具備一定的視覺張力,而藍色、綠色則給人退縮的感覺。由此可見,不同的主體元素在相互組合的情況下,經由顏色的改變,也可以達到不同視覺空間的理想效果。

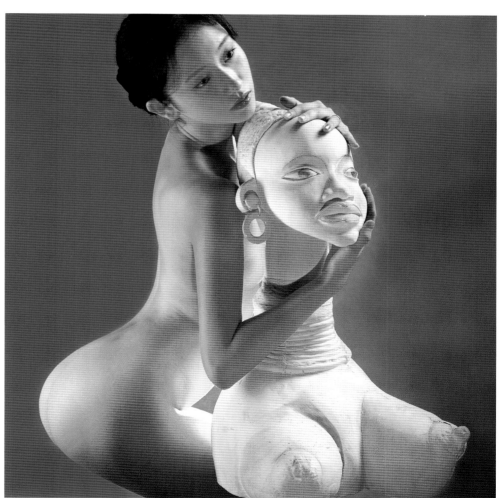

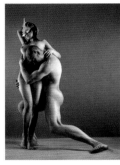

拍攝資料

相機：奧林巴斯E-510
鏡頭：14～54mm
光圈：F11
速度：1/180秒
格式：RAW
感光度：ISO100
模式：黑白

原始圖片素材

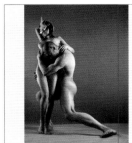

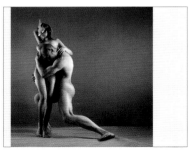

視覺推移構圖

視覺推移構圖，是將中規中矩的主體元素經過後期的剪裁製作，推移到畫面的一端，或左、或右、或上、或下，留出較大的空間面積，強化主體元素的動態，留給視者更多的思維空間。

操作步驟為：1、用PHOTOSHOP製圖軟體先製作一個與原圖條件一致的頁面，頁面尺寸要大於原圖。2、將原圖放置在空白頁面上，用選取功能選出要擴展的部分。3、用任意變形功能將原圖拉長擴展為合適的程度。4、合併圖層，再進行剪裁處理（見右圖）。

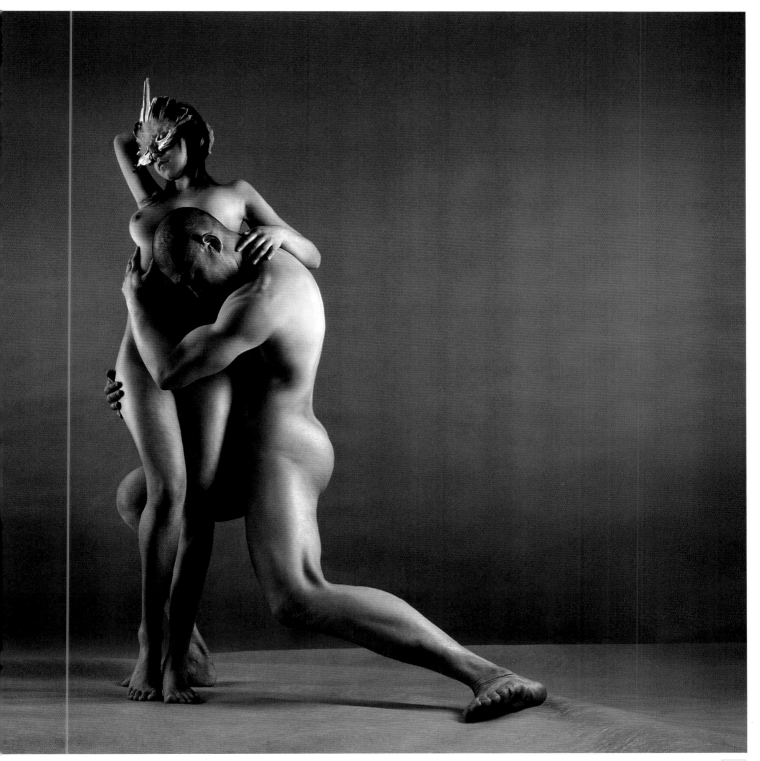

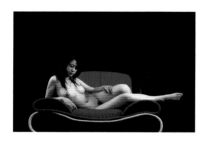

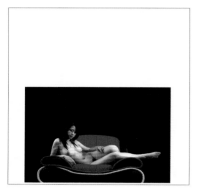

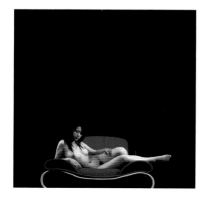

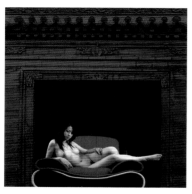

採用相同的辦法將原圖安排在新製作的頁面上，用任意變形功能拉大擴展原圖畫面，有時因可選擇區域較小，拉長面積過大，影像會出現雜訊 。為了保障原圖影像的質量，也可採用製作一個新的頁面，色彩與原圖的背景色彩一致合成影像的辦法，這種辦法僅限純色或單色背景。合成後的畫面，留出了大面積空間，以便加入其他元素，增強影像的藝術感染力。（見左圖）對畫面進行組合安排，也是攝影師審美能力的一種展現。

拍攝資料

相機：奧林巴斯E-3
鏡頭：12～60mm
光圈：F16
速度：1/250秒
焦距：60mm
對焦：11點全十字對焦
格式：RAW12位無損壓縮
感光度：ISO100
白平衡：5600K

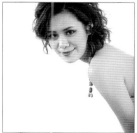

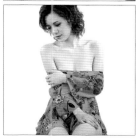

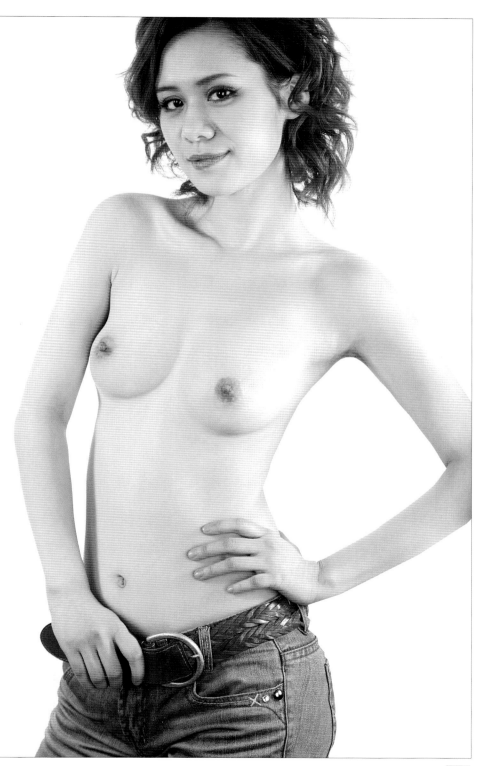

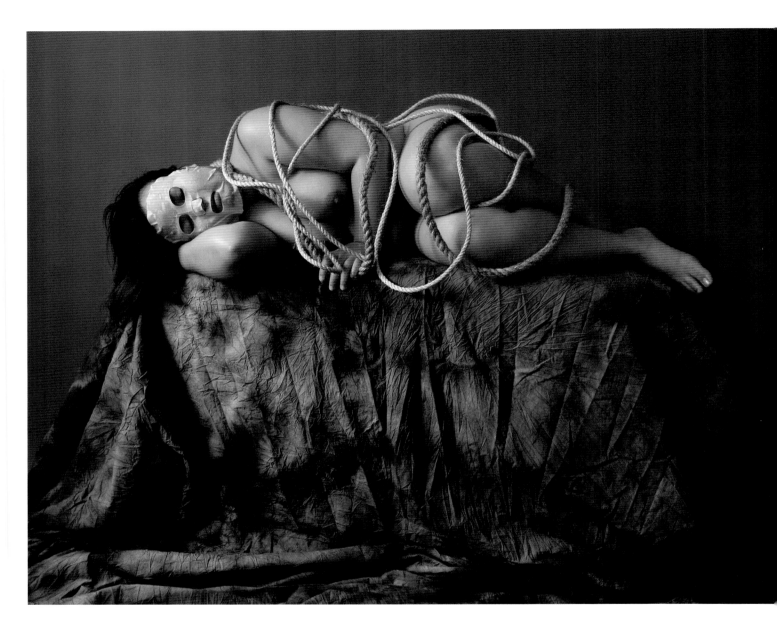

構圖的表現形式五花八門，沒有一個固定的模式，人體攝影的構圖是根據創作的表現形式來選擇的，這就需要攝影師用個人的審美意識來確定。構圖是在框架中精心佈置和選擇設計自己最直覺的感受。延用多年的學院派構圖模式，勢必要被新的視覺藝術所推翻，構圖創新已是一種勢在必行的趨勢。

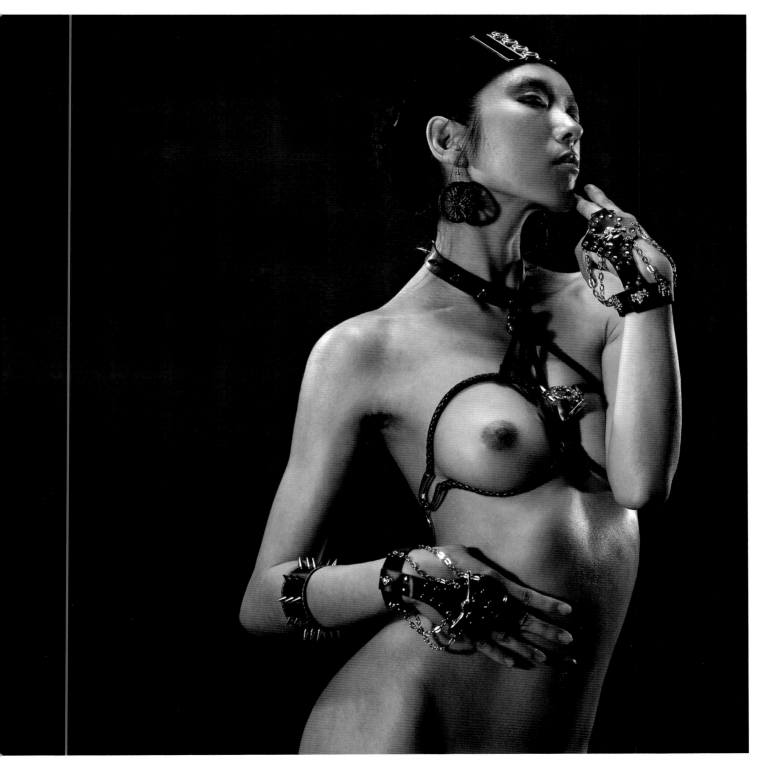

觀念創意

觀念攝影
靈感構思
情節設計
對比誇張
抽象變形
荒誕另類
人體彩繪
服飾道具
思想內涵

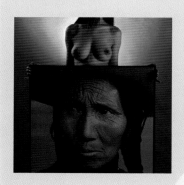

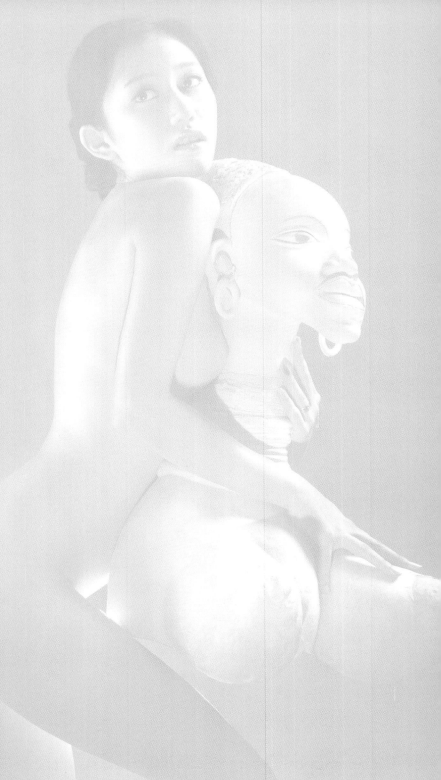

觀念攝影

很難用一種精確的詞彙對觀念攝影加以界定。有人把觀念攝影稱之為行為藝術攝影，還有人將觀念攝影解釋為非規則攝影或是邊緣攝影。種種對觀念攝影所產生的疑惑和看法，源於觀念攝影師從不考慮公眾的接受能力，他們用手中的相機來詮釋心中的苦悶與迷茫，帶著強烈的主觀創作意圖，表達和宣洩內心世界的真情實感。從某種意義上而言，觀念攝影對於僵化呆滯的傳統攝影模式是一種挑戰。當觀念攝影作品蜂擁而來的時刻，人們不得不以謹慎的態度加以審視。

觀念攝影作品的出現，的確擴展了影像視覺的領域，它不僅深刻重現和剖析社會生活的內在結構，而且能夠準確的反映現實與感性之間的關係，用真情的影像魅力撼動視者的心靈。我個人認為，觀念攝影作品必須具備鮮明的主觀創作意識，和標新立異的個性風格。用獨特觀點，採取直接或含蓄的表現形式來反映社會某種現象。觀念攝影，其實是拋棄了攝影的屬性，加入創作者的感性進行創作的。衡量攝影作品的高低，已不完全是看他把握光學技術的能力，更重要的考核標準是攝影者的文化修養和社會責任感。我反對那些打著觀念攝影的幌子，在觀念與形式上的抄襲複製。在沒有任何生活體驗的情況下，閉門造車演繹那些連自己都看不明白的影像。總之，觀念攝影需要思想，需要更多的思維空間和發人深省的內涵。

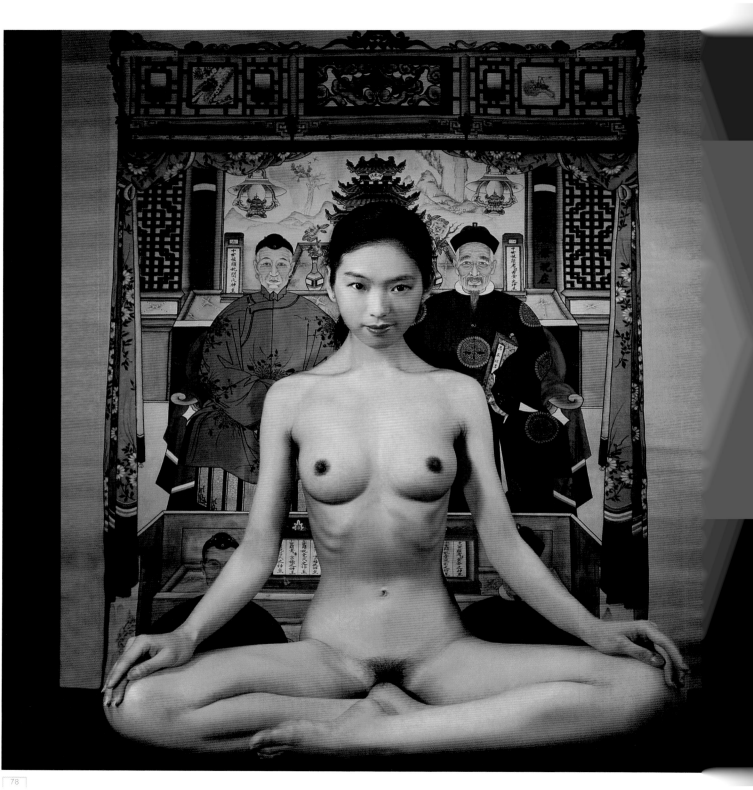

靈感構思

創作前的靈感與構思，事實上是一種視覺審美和思維審美轉化的過程。就人體攝影而言，構思的萌發往往是從人身體的某一個部位（曲線、形狀），某種姿態（美感、性感）中產生的。我經常會把這種朦朧的審美感受，用繪畫的方式描繪出來，在確定姿態造型之後，再去考慮攝影的技術手段。技術手段包括：構圖、用光、背景環境、色彩的選擇、影調的控制等等。事先詳細規畫創作方案的方式不僅能加深構思的印象，還能在原有的構思基礎上，直覺性的從示意圖中得到思維的擴展。在我多年的人體攝影創作中，一直沿用這種方法，真是受益非淺。

另有一種構思，是攝影師的情感被某種事物觸動後所產生的創作慾望。這種靈感的產生，是視覺審美過程中思想昇華的表現。那些讓人過目不忘、極具視覺衝擊力的攝影作品，都是攝影家真情實感的自我表露。這種創作構思的情感，源於作者對生活和社會的觀察，或對某種事物的親身感受，感受得越深刻，表達的就越真切，作品的思想內涵就越豐富。

從某種意義上而言，人體攝影是諸多攝影題材中，創作難度最大的一種，因拍攝的主體是不穿衣服赤裸身體的人，在創作構思、場景選擇、挑選模特兒等方面都有一定的局限性。即便是在荒郊野外尋找到一塊無人打擾的區域進行創作，拍人體的攝影師與拍風光的攝影師心態是完全不一樣的，前者神情緊張，生怕有外人介入。而後者則是從容有序專心一志。不同的心態就會產生不同的創作難度。

我就曾有過在故宮、天壇拍人體的念頭，多次現場查看，因遊人太多而遲遲找不到拍攝機會。在與管理部門多次協商未果的情況下，最終只能選擇放棄。由此可見，人體攝影拍攝前的構思，不僅要客觀實際，還要把拍攝的計劃方案製作得細緻周密，才能夠確實達成.。

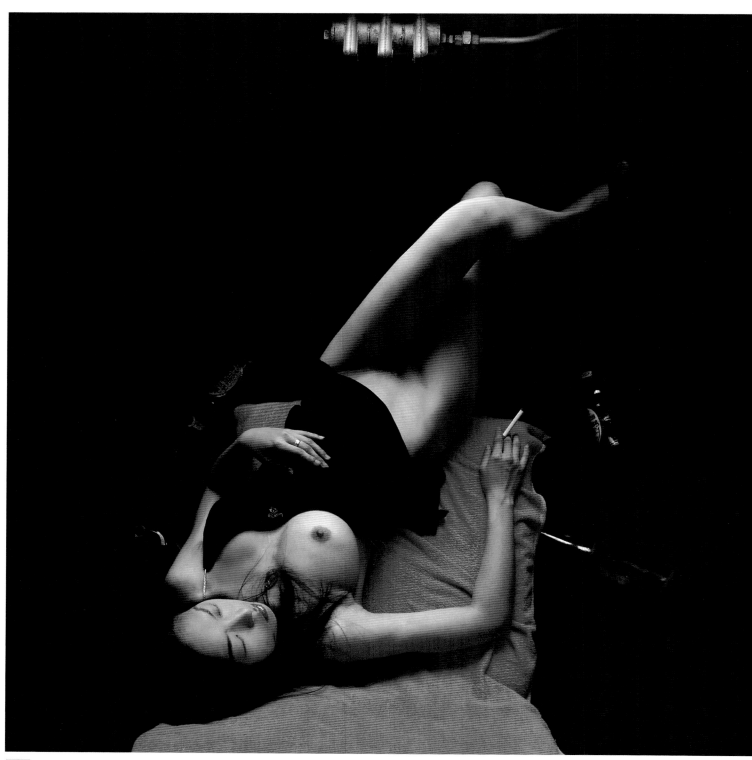

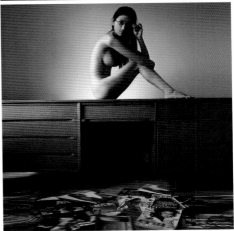

情節設計

設定一個拍攝主題，沿著這條脈絡擴展你的思維空間，在創作中挖掘提煉你所要表達的東西。情節設計是創作前的一種設想，思路不一定非要正面表現，也可以圍繞著主題反向思考，想要讓作品表現得與眾不同，攝影師就必須具備豐富的創作想像力。

　　曾有件事情讓我感觸深刻，隨後引發了我強烈的創作慾望。我試圖用人體攝影的方式去表現一個女人內心情感的憂傷。我認識一位白領階層的單身女性，她的形象非常自我，高檔名貴的服飾，卓爾不群的氣質，留給人的印象是永不言敗的陽光女性。但在現實生活中她卻顯得很弱小，孤獨、寂寞、情感得不到慰藉的她經常用煙酒麻醉自己的神經。她是一個非常熱愛生活的女人，喜歡美容，愛照相，她曾邀請我為她拍攝一套嫵媚性感的照片，在我看來嫵媚性感僅僅是她的外在的一種表象，她的內心世界其實是隱藏憂傷。我沒有按她的要求去做，卻選擇在她情緒低落時刻，借助她並不唯美的肢體語言傾訴了內心世界的傷感。這種真實的創作情節讓我找到了感覺。

　　攝影藝術的創新不在於出現多少奇特的畫面效果，而在於探索和開拓表現人類情感的思維空間，攝影家只有在自身觀念上、精神上具有一種高遠的角度審視你周圍的生活，才能進入自己的情感表達的世界。

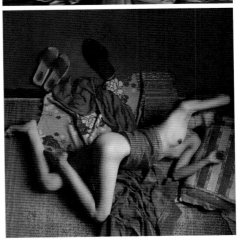

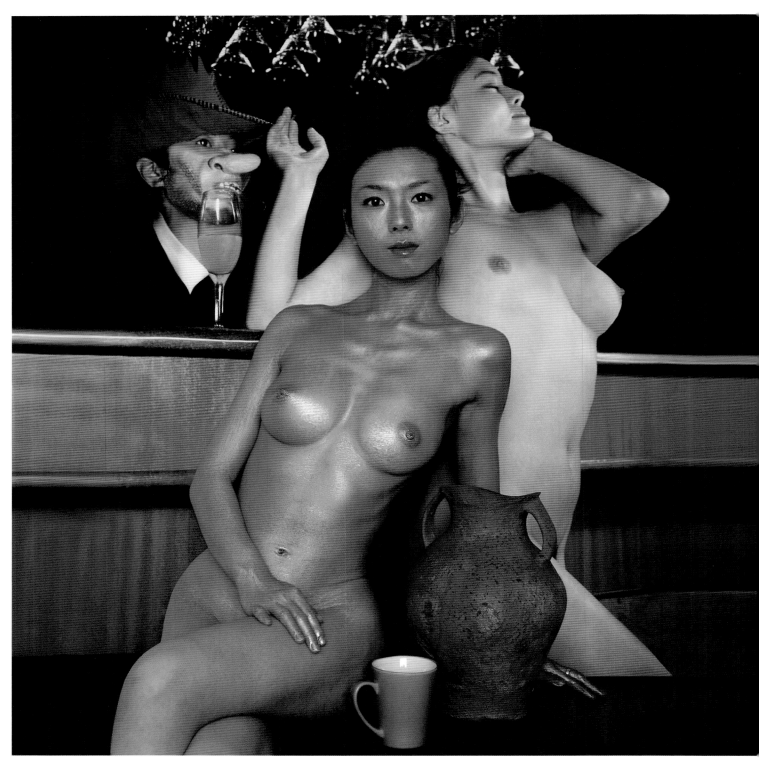

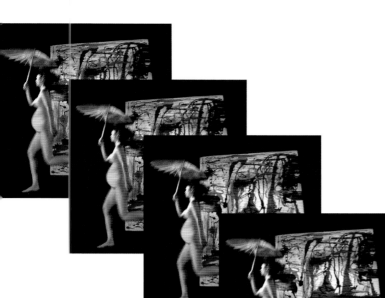

畫面中那幅讓人看不懂的油畫，是觸發靈感的起因。這幅沒有定向思維的抽象圖案，卻總是讓人產生遐想，久久的思緒便有了這樣的感悟。畫意所表現的狂放，或許是那可怕的沙塵暴？或是江河湖水被污染後的慘烈？或是戰爭給人類帶來的煙硝和血腥？有了這樣感性的思考，我便請來一位孕婦，手持雨傘，裸體從油畫前匆匆走過。我試圖表達人類對生存環境的恐懼，和忐忑不安的焦慮心情。拍攝是在畫前實景一次完成。用奧林巴斯E-510數位相機、14～54mm鏡頭、感光度ISO100、速度優先1/8秒。用PHOTOSHOP製圖軟體調節色階強化對比度。剪裁為方形構圖。

拍攝資料

相機：奧林巴斯E-510
鏡頭：14～54mm
光圈：F11
速度：1/8秒
格式：JPG
感光度：ISO100
白平衡：5600K

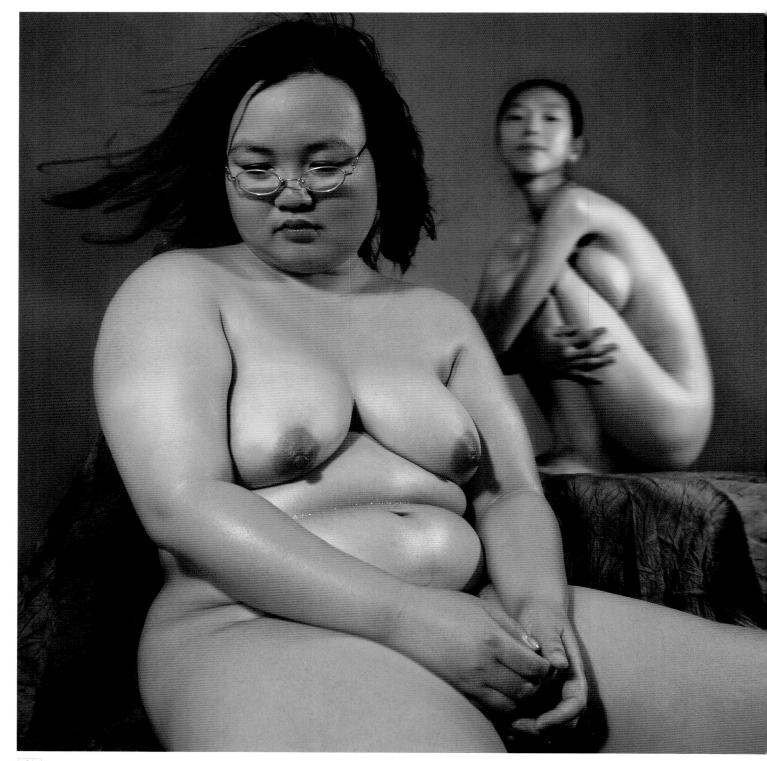

對比誇張

兩年前，一位在中央美術學院進修的女畫家透過關係找到我，她想以自己做模特兒，請我為她拍一些人體照片用於繪畫參考。我欣然答應。在美術學院門口，我第一次見到她時真把我嚇了一跳，身高159公分，體重90多公斤，碩胖的身體直上直下的沒有任何曲線，這樣胖的女性人體是我從事人體攝影二十多年從未遇見過的。我欽佩她的自信和膽識，並且思考在嘗試另類人體拍攝過程中，去尋找新的表現手法。

　　胖人，是人類社會中的一種自然現象，也涵蓋在人體攝影的範疇中。在人們刻意追求人體攝影曲線美的過程中，另類的形體勢必會產生出不同的審美效果。為了增強視覺反差，我又邀請了一位身材嬌小的模特兒參與雙人組合的創作，利用主體與陪體互換的表現手法，構成了對比誇張的幽默視覺。

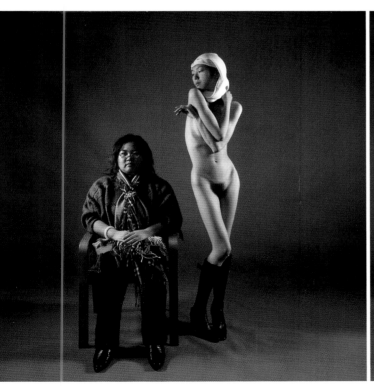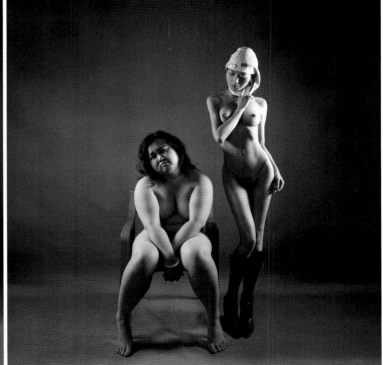

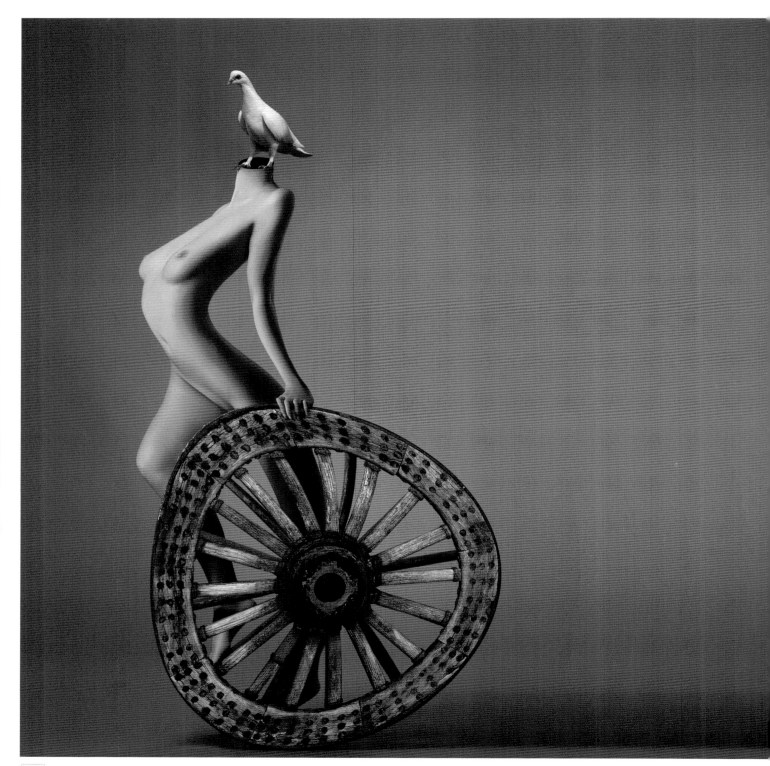

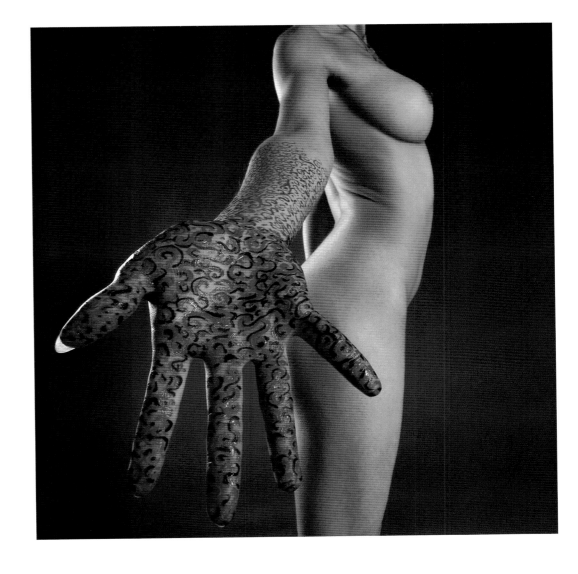

抽象變形

運用電腦後期製作技法，對人體結構比例進行變形調整，使影像產生超現實的視覺效果，這種概念化的表現形式被稱為抽象攝影。抽象攝影絕不是盲目的玩弄攝影技巧，更不是借助電腦軟體的優勢天馬行空去發揮。抽象攝影的創作目的是表現形式與思想內涵的完美統一。

（左圖）這是一幅既抽象又變形的人體攝影作品。抽象，是因為人的頭部被一隻鴿子所取代。變形，身體與古代車輪都做了前傾和扭曲變形處理。創意中的每個細節改動，都是經過深思熟慮的。製作這樣一幅畫面，想要表達的是思想觀念與現實生活之間的一種矛盾，人的思想或幻想有時可以昇華到如同飛翔的鴿子，但在現實社會中，人的身軀確實在傳統的束縛下步履維艱。

用廣角鏡頭刻意對人體進行變形誇張拍攝，目的是打破正常平穩的視點，營造富有視覺衝擊力的影像效果（右圖）。

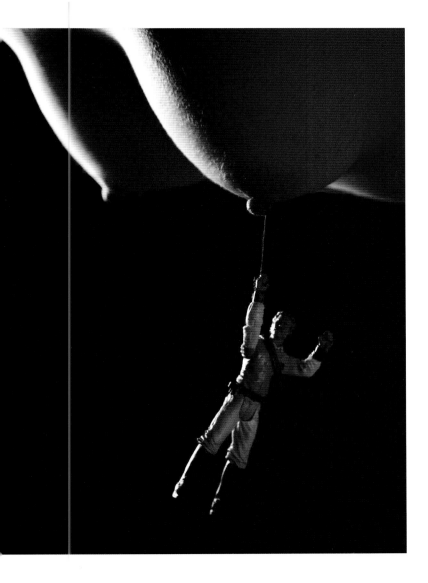

人體不僅僅是科學家探索的寶藏，人體也是攝影家表現真、善、美取之不盡的創作源泉。人世間所有的形狀在人類的軀體上都能如此完美的展現出來，不論曲線、弧線、線條、圓潤或豐腴，如果說人體乃上帝的造物其實一點也不為過。

（左圖）以身體的某個部位展開構思，利用特殊光線效果和微距拍攝效果，巧妙的組合畫面。採用寫實或寫意的手法，表現人體結構的奧秘。

（右圖）用約6厘米大小的卡通人物模型與人體做組合，在微觀的領域中探索全新的創作模式。這僅是一種創作嘗試，無論畫面的效果和拍攝的結果都不重要，重要的是創作者的思維在不斷擴展延續。人體攝影必須打破僵化傳統的創作形式，探索創新已經是一種勢在必行的趨勢。

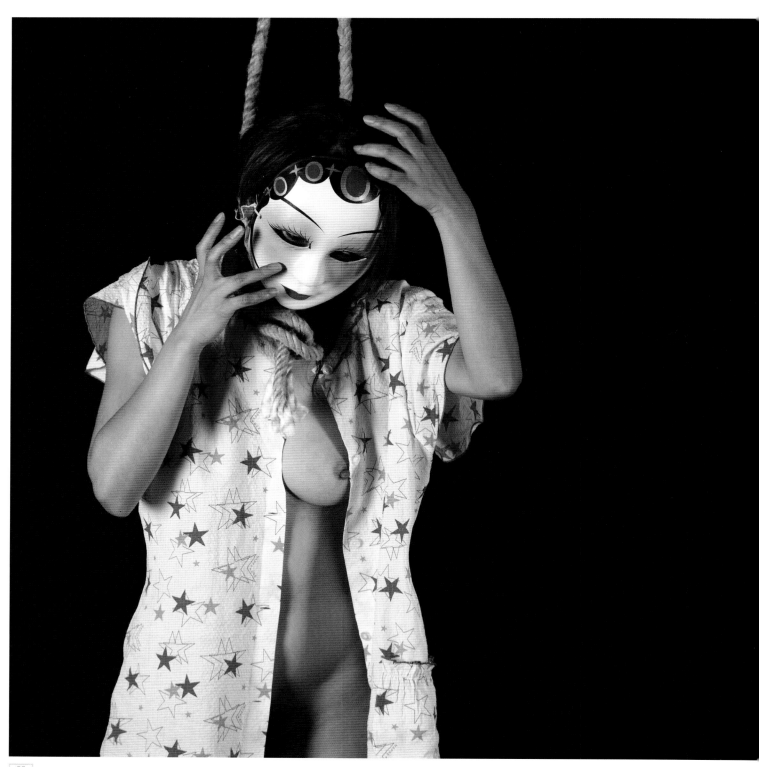

▌荒誕另類

觀念攝影，在中國的攝影史中幾乎沒有留下什麼記載，在中國公開發表的人體攝影作品中更是鳳毛麟角十分罕見。這種荒謬且不定性，抽象卻又離奇的表現行為很難讓人們接受和理解。創作中嘗試著拍攝了幾幅我個人認為屬於觀念攝影範疇的作品，希望能夠藉此拋磚引玉。如果非要讓我闡述作品的內在含義，我只能淺顯的表示，每個人都是帶著不同的思維和心態在欣賞或是窺視著赤裸的女性身體。用這種荒謬的形式去表現的話，影像更能引發人們的關注與思考。

攝影藝術創作貴在出新，貴在彰顯個性，或許在一個時段裡，熱衷於人體攝影的人又找到了新的創作方向，無論是向東還是向西，創作的路總是在延續，我更渴望在行走的過程中留下自我的足跡。

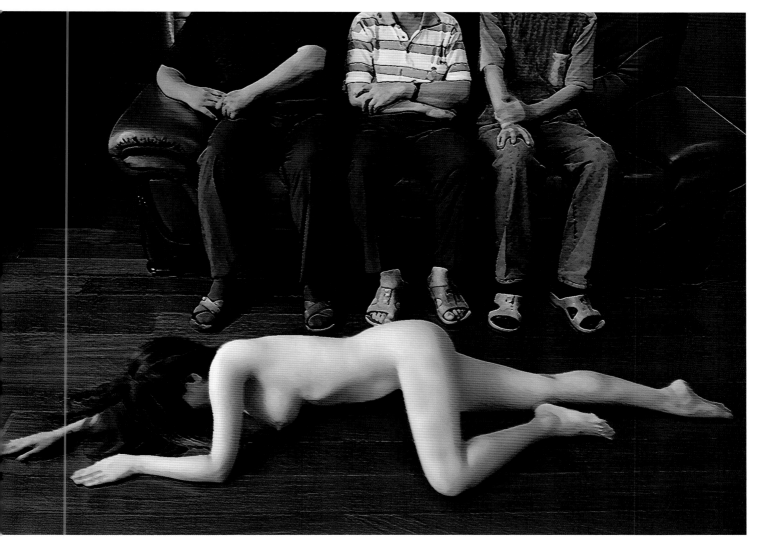

人體彩繪

人體彩繪攝影，是近年來悄然興起的一種拍攝形式，是繪畫與人體攝影相結合的產物。人體彩繪攝影作品的色彩艷麗、視覺新穎、表現形式也很搶眼。有的在模特兒的身上作畫，有的用顏料塗抹在模特兒的身上，藉此改變皮膚的原有色彩，創作者是在尋求一種新奇而又誇張的視覺效果。人體彩繪攝影的拍攝形式，沒有一個固定的模式，尚屬探索和實踐階段。這種藝術的形式，起初是由畫家將自己的繪畫作品，繪製在人體模特兒的身上，在完成這種行為藝術的過程之後，再用相機將繪在模特身上的作品記錄下來。有些畫家常會請一些專業攝影師去完成最後的拍攝工作，有不少攝影師本身就是畫畫出身，在靈感的觸動下，也開始嘗試性的創作一些人體彩繪攝影作品。

人體彩繪攝影創作有一定的技術難度，首先要考慮的是繪在身體上的圖案與攝影藝術的表現是否和諧一致，富有內涵。還要考慮繪畫完成後的拍攝部位和角度。畫在模特兒身上的圖案隨著模特兒的不同姿態與動作的改變而有變化，模特兒站立時畫好的圖案，在模特扭身或彎腰時，圖案就會發生變化。這是人體彩繪攝影特別值得注意的問題，這些問題都應該在繪畫前精心設計和周密的考慮。

另外還要考慮到顏料對模特兒皮膚有不同程度的刺激傷害，使用顏料時，一定要選擇含鉛量較少的繪畫顏料。用京劇臉譜的顏料繪畫就非常安全，不但色彩效果好，還不會對模特兒皮膚構成任何傷害。

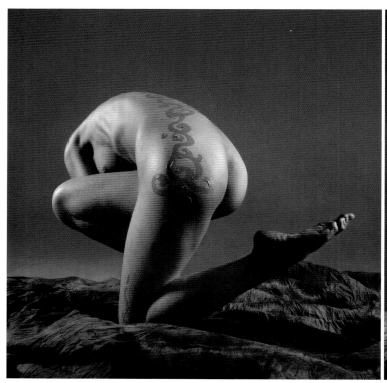
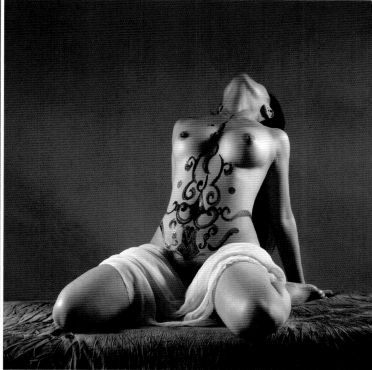

拍攝資料
相機：奧林巴斯E-330
鏡頭：14～54mm
光圈：F11
速度：1/160秒
格式：JPG
感光度：ISO100
白平衡：自動

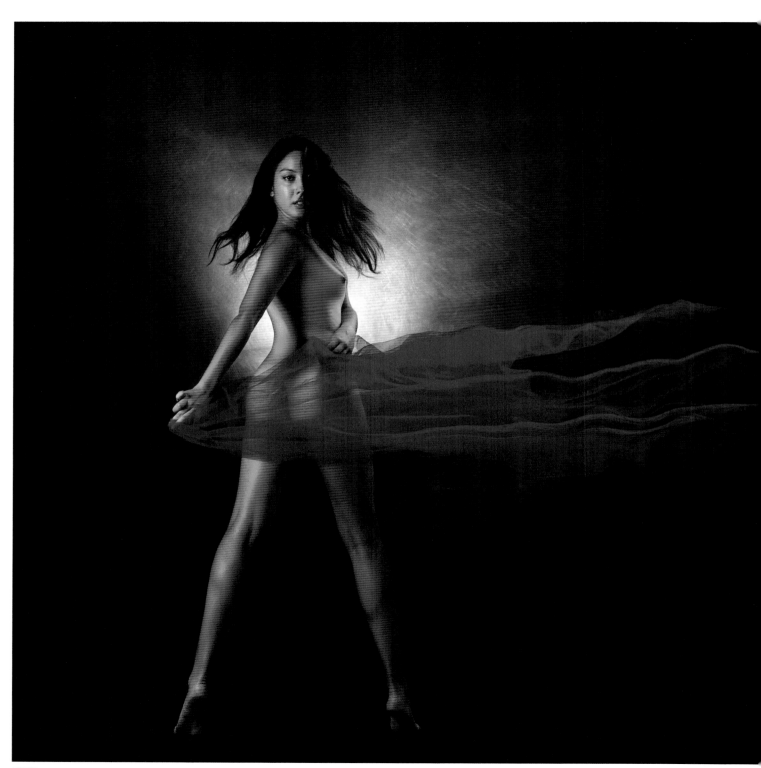

服飾道具

在人體攝影的拍攝過程中，我常會使用一些道具和飾物作為輔助或點綴，以此達到烘托主題，深化作品思想內涵的創作目的。合理的運用道具與飾物，有時會產生事半功倍，畫龍點睛的理想效果。從另一個方面考慮，道具與飾物的添加，還可以緩解模特兒的緊張心態，利用服飾適當的遮掩身體，營造一種含蓄的氛圍，也有助於造型動作的自由發揮。

道具的運用，可以啟發模特兒對創作意圖的思考與理解。例如：用一把吉他做道具，模特兒就會了解這是與音樂和旋律有關的組合造型，在攝影師的導演下，模特兒很快就能進入角色。藝術領悟力高的模特兒，往往會在理解中進一步昇華，自覺的擺出一些領悟後的肢體動作，常常會給攝影師帶來一些意想不到的驚喜。

但是道具與飾物一定要根據創作構思的需要，合理巧妙的運用。拍什麼樣的題材作品，使用哪些相關的道具，都是拍攝者在前期構思時需要認真考慮的。特別要注意的是道具的形狀、飾物的顏色、體積的大小與人體模特兒的組合是否協調。除了比例關係和透視關係外，色彩的銜接和搭配也是一個不容忽視的重要環節。

攝影大師郎靜山早年拍攝的兩幅人體傳世之作，都是使用道具做了細緻的處理。一幅是借助一把樂器，巧妙的遮掩女性的敏感部位，人體姿態與樂器相得益彰，和諧流暢。從含蓄唯美的畫面彷彿讓人們聆聽到美妙的生命樂章。另一幅作品是將人體模特兒置身於懸掛的蚊帳之中，透過紗帳的朦朧虛幻勾勒出女性柔美的曲線，構思創意妙不可言。在上個世紀三十年代特定的文化背景下，郎先生智慧的借助生活中最常見的飾物進行人體藝術創作，堪稱典範，也給後人留下許多值得借鑒的寶貴經驗。

道具在人體攝影中的運用是非常廣泛的，使用頻率最高、最普遍的道具當屬各種顏色的紗巾，我在許多攝影報刊和專業攝影網站上看到的人體攝影作品，接近一半的圖片都是模特兒用紗巾裹身，或雙手高舉紗巾迎風站立的造型。五顏六色的紗巾輕柔飄逸，不僅營造了含蓄朦朧的意境，從某種意義上而言，還可以對畫面的色彩產生渲染的作用。不可否認的，紗巾的確是拍攝人體的優良道具，但絕不是一種固定的拍攝模式，千篇一律的使用紗巾拍攝人體的現象，請攝影愛好者務必慎重思考。平中見奇，淡中顯雅，是紗巾使用的技巧。其實任何一件道具的使用，關鍵的問題就在於它的合理性，貼切自然又能以此為主題，引發人們的思緒。

例如：用一個牛頭骨架和人體組合，可以將人們的思維拉向遠古的時代，讓人們聯想到生命與死亡的情感碰撞，還可以激發人們珍惜生命熱愛生活的美好心境。一雙高跟鞋或一串華麗的珠寶，可以使作品的表現形式變得時尚高貴。

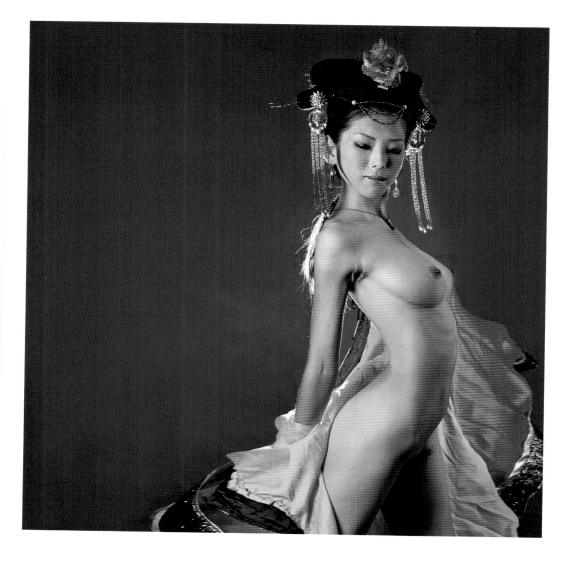

件古代服裝和華麗的頭飾，將模特兒裝扮得猶如貴妃出浴，光彩照人。道具和服飾的運用可以拉大時空歲月。借物抒情，以形比物的相互借鑒，構成了內涵豐富的影像視覺（左圖）。

用一把小提琴做道具與人體組合在一起，將會發現小提琴的弧線和人體的曲線是如此的相似，女性婀娜多姿的身體，彷彿是一件靈動的樂器，柔美的韻律和美妙的肢體語言交匯在一起，演奏一曲生命的禮讚（右圖）。我們在感受道具為人體攝影帶來無窮魅力的同時，還要清楚的認識到任何道具與飾物的運用，目的只有一個，那就是出自於創作主題的需要。做到有章、有節、有度，點到為止，絕不能喧賓奪主。

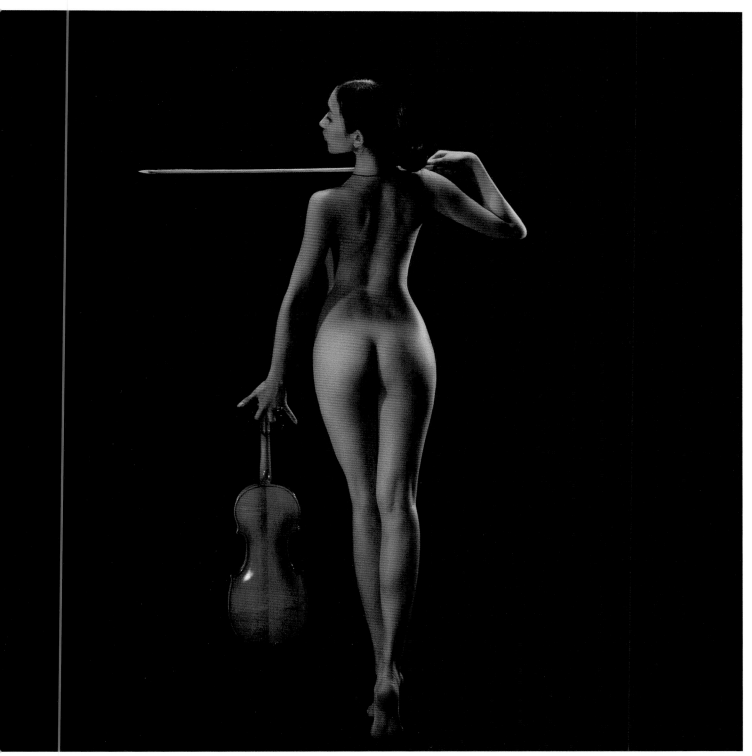

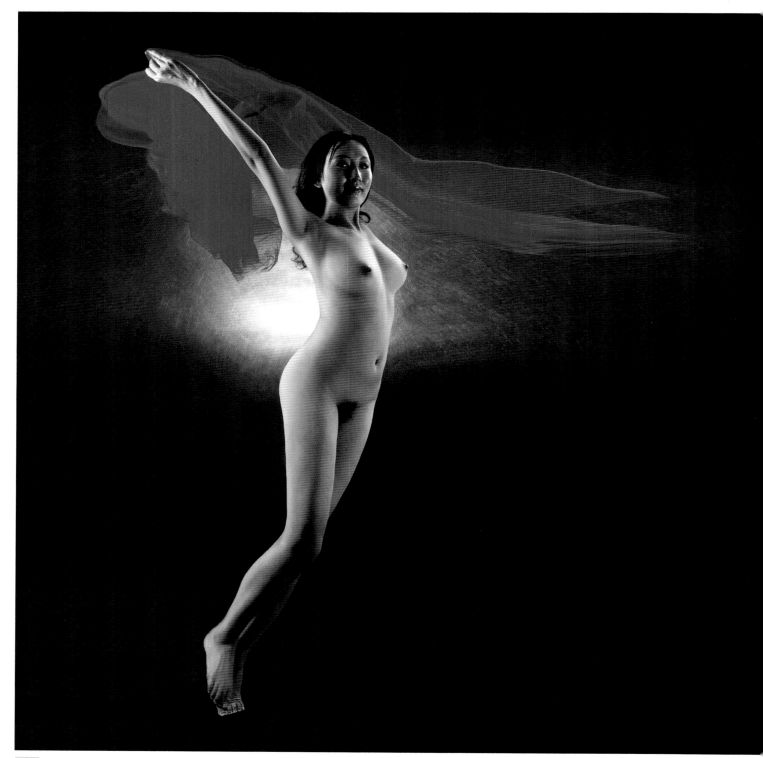

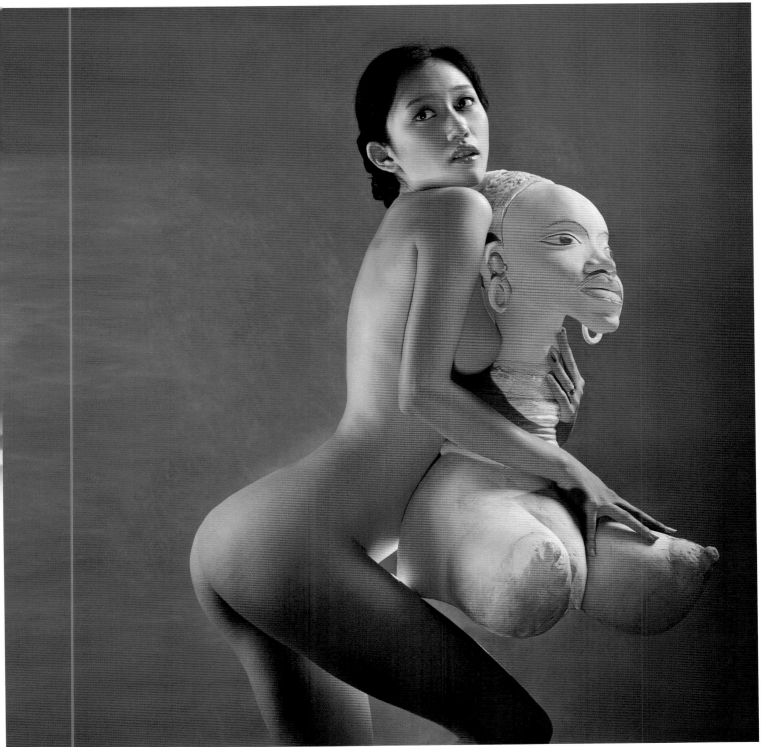

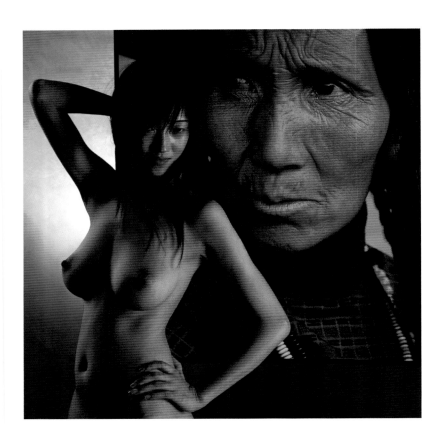

拍攝資料

相機：奧林巴斯E-510
鏡頭：14～54mm
光圈：F11
速度：1/180秒
格式：RAW
感光度：ISO100
白平衡：自動

思想內涵

思想內涵是攝影作品的精髓，它能喚起人們的思緒，觸動人們的內心情感。人們對影像視覺的敏感反應程度要遠遠高於文字，內涵深刻的攝影作品，往往給人留下許多思維空間，這樣的影像無須言詞註解，僅憑視覺即可令人產生喜、怒、悲、哀。優秀的人體攝影作品同樣具備這樣的藝術感染力。

攝影作品的表現形式是攝影師運用攝影技術的各種手段，出自於創作的需要。例如：獨具匠心的審美構圖，別出心裁的巧妙用光，對影調和光比的合理控制，利用色彩渲染主題，或靜動虛實，或明暗對比，或變形誇張。表現形式的主要目的是為了增強攝影作品的藝術感染力，突出攝影作品的主題表現。

當你的構思成熟到需要用相機去表達情感的時刻，在拍攝前你必須要考慮運用何種攝影技術手段來完成你的創作計劃。精湛的攝影技術以及正確的選擇表現形式，是攝影作品走向成功的必備條件。

例如：在一幅人體造型的畫面中，加入一個滄桑的老人，作品的形式與內容即刻發生了巨大變化。由此產生了多元素的視覺碰撞，女人、母親、青春、蒼老，構成作品的思想內涵，留給人們許多回味和遐想。（見圖）

人體攝影不僅能表現唯美，還可以表達情感，表達自我，表達你需要表達的心聲。攝影作品的表現形式與思想內涵的完美統一，是攝影創作所追求的最高境界。

一個優秀的攝影師，當他的攝影技術和藝術造詣昇華到一定的高度時，他所思考和關注的問題，不僅僅是純粹的攝影行為，為了追求藝術作品的完美，他會在許多細小的環節上尋找成功的答案。當攝影器材相同，攝影技術相差無幾的時候，攝影作品的高低之分就完全在於攝影師的頭腦和文化修養。

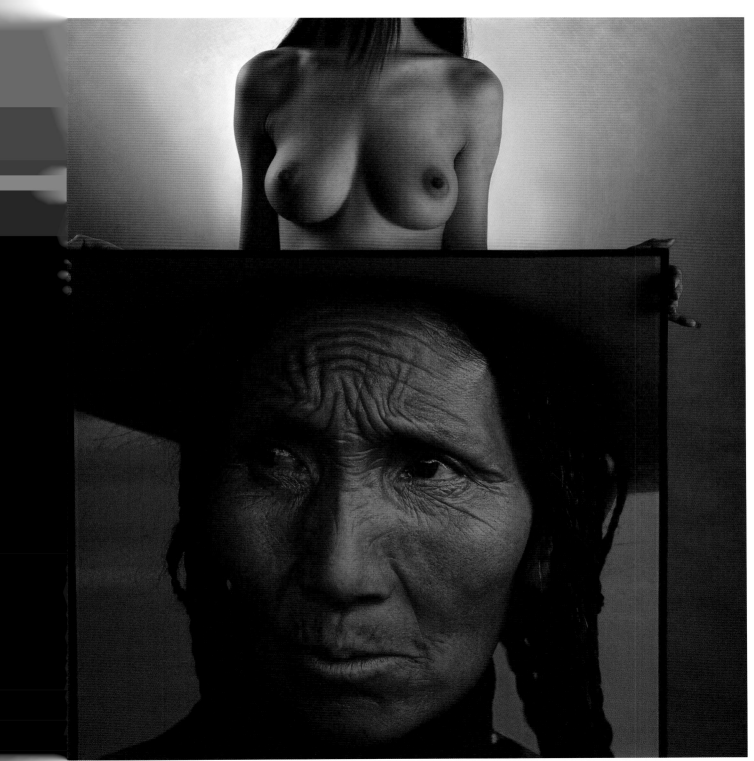

後期製作

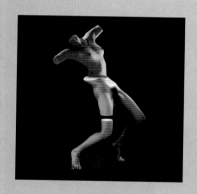

◣ 數位創意

當一次拍攝的影像滿足不了超現實的創意要求時，攝影者就會將實現構思的心願寄託在數位後期的製作上，依靠電腦技法彌補原創作品的缺憾，使作品在形式和內容的表現上得到進一步的昇華。

製圖軟體的發明，解放了一大批苦心於傳統銀鹽暗房的攝影人。就攝影作品的後期製作而言，傳統製作所需要的複雜程序，被電腦技術簡化到了只需動動滑鼠而已。甚至有些特殊的製作技術和技法，傳統暗房工藝是根本無法實現的。

我是從上個世紀七十年代中期，開始學習傳統暗房技術。三十年後的一次驚醒，讓我忍痛將價值數萬元的一整套暗房設備，以千元的廉價轉手他人。從此癡迷於數位影像。我不得不承認，自己是製圖軟體的受益者，影像創意需要PHOTOSHOP技術，因為它的功能不僅強大，而且無比神奇。

例如：使用任意變形功能，可以把人體的比例隨意拉長或變矮。濾鏡中的扭曲、內縮和外擴功能，可改變人體的結構，達到變形、誇張的視覺效果。選取顏色及色彩平衡功能，能改變圖像的原有色彩。可模仿不同風格的繪畫，或將圖片製作成色調分離的特殊效果。這些神奇多變的功能，給人們帶來了更廣泛的創意空間。但電腦軟體畢竟是一種工具，創意者有多少智慧，它就會給你帶來多少回報，而回報是用艱辛的汗水換來的。儘管數位創意可以天馬行空，但必須有章、有度、合乎情理。片面追求單一技法，忽視作品的思想內涵，或違背客觀規律的技法都是不可取的。

我看過一幅人體照片，這位電腦「高手」竟將女人的一對乳房，貼到男人的身體上，名曰「準媽媽」。這種啼笑皆非、荒誕離奇的做法，就連學齡前兒童都能辨別真偽的照片，意義何在？由此看來，數位創意的當務之急，在於強調高雅的思想品位和藝術責任感。

風光攝影家陳長芬的代表作《日月》，是他早年用底片相機在日出月落的自然過程中，經過精確計算構圖的位置，採用多重曝光技術拍攝完成的。但大師的艱辛創作，在當今數位影像技術面前卻變成了「小兒科」。有人毫無顧忌影像透視的真實性，利用電腦技術，將太陽或月亮東挪西放，隨意懸掛在不協調的畫面之中。這種生搬硬套，畫蛇添足的斧鑿現象還是相當常見的。

數位技術的迅速發展和各種軟體的不斷更新，讓眾多攝影愛好者感到始料未及難以駕馭。在電腦製作中出現些許瑕疵和穿幫痕跡，還是有情可原的。但指鹿為馬，張冠李戴的硬傷，是絕對不能出現的。沒有人要求攝影創意的人，必須肩負著繁榮影像藝術的使命，但我們一定要做到對影像的尊重，這是攝影人必須具備的一種文化素質。

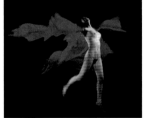

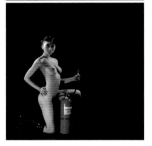

原始圖片素材

去背拼接

數位後期創意的種類繁多，形式多樣，影像拼接是最常用的一種方式。把拍攝的各種圖像素材經過去背，合理的組合在一起，構成了一幅視覺完整，立意統一的創意作品。精細的影像去背，加上合理的運用羽化值，可使組合的圖像素材天衣無縫，真實自然。不僅如此，還要考慮光線的一致性和透視的協調性。透視包括：色彩透視、影調透視和遠近透視。

構思： 滅火器是誘發創作靈感的起因。在平靜的畫面中由於滅火器的出現，使思緒的氣氛驟然緊張起來，構思也朝著「火情」的方向延續。不久，畫面的右上方就出現了騰空而起的「火焰」。

拍攝： 在攝影棚黑色背景下共分兩次拍攝。兩張圖片的燈位、光線相同，動感圖片的拍攝速度為1/8秒。奧林巴斯E-510數位相機，14～54mm鏡頭。

製作： PHOTOSHOP製圖軟體。採用圖像拼接的方式，將同一時段拍攝的另一幅動感人體圖片經過去背後，進行影像拼接，把握好遠近透視和色彩透視的關係，最後合併圖層。

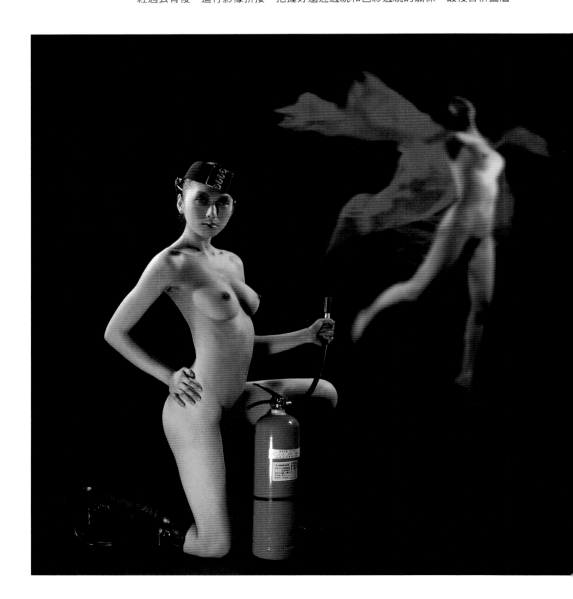

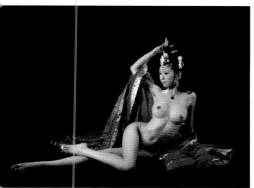

原始圖片素材

服裝和頭飾都是按古代裝束精心設計的，最初的拍攝動機很明確，用唯美的表現手法描繪一幅古典美女的作品。照片拍成後畫面的感覺有些單調，僅憑古代服飾對主題烘托的氣氛不夠強烈，於是便想到了遠古代表性的道具，木車輪。

兩個月後，我在山西晉中後溝古村終於見到了非常理想的素材。經過對車輪精心去背，並用10%的羽化值，與原始的人體圖片進行拼接組合，在亮度和色彩上做了相應統一的調整，達到了天衣無縫的視覺效果。由於畫面增加了視覺元素，思維空間也得到了不同程度的擴展。

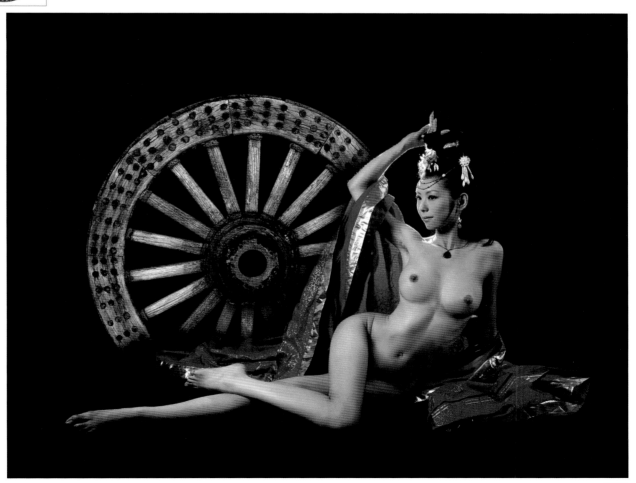

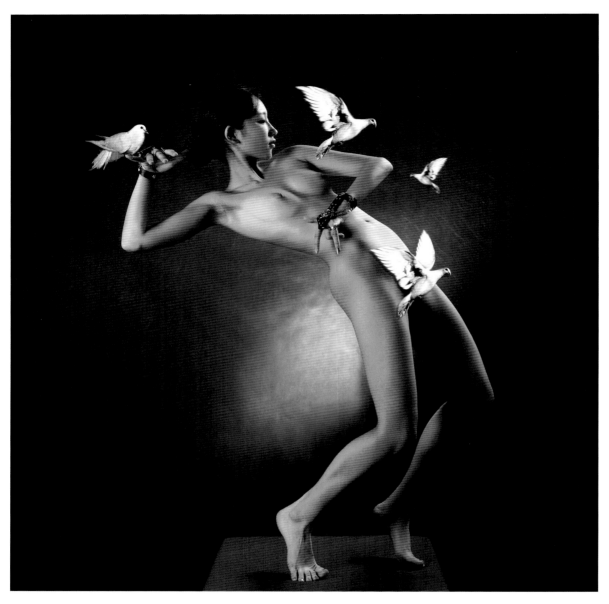

原始圖片素

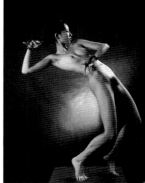

拍 攝前就想在畫面中加入鴿子，遺憾的是，不懂人意的鴿子很難準確控制在需要的位置上，不得已只能分兩步進行。由於事先有添加元素的成熟設想，人體姿態造型、手勢、眼神的方向都做了符合情節的細心安排，用黑色背景突出主體，對角佈光，增強空間感等手段，營造一種鶯歌燕舞的歡快動勢。鴿子是根據明暗透視和比例透視的關係精心加入的，畫龍點睛又相得益彰。

博物館陳列的一件古代服飾，讓我駐足深思，從遠古的裸體到文明的服裝，偉大的人類從繁衍生命的傳承中懂得羞澀，又從本能的羞澀昇華到了審美，這一穿一脫，歷經了五千年的漫長歲月。靈感引發了我創作的衝動，裸體與服飾在碰撞中又相互依戀，博物館展覽的藝術品不僅僅是古代服飾，還有我們人類自己。

後期製作：用影像組合的方式先將鏡框安排在人體圖片的畫面之中，確定組合的最佳位置。再將服飾素材去背後加入畫面，做半透明處理。最後一步是合併圖層，調節對比度，增強一些反差效果。整體色彩以灰為主，追求淡雅的展示風格。

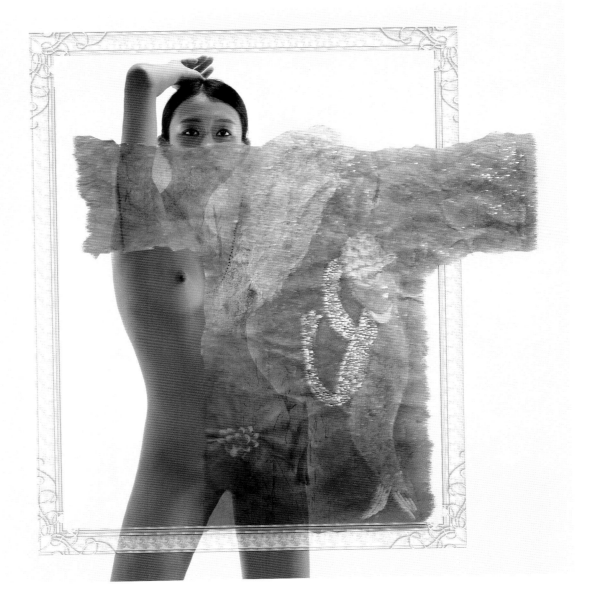

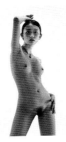

原始圖片素材

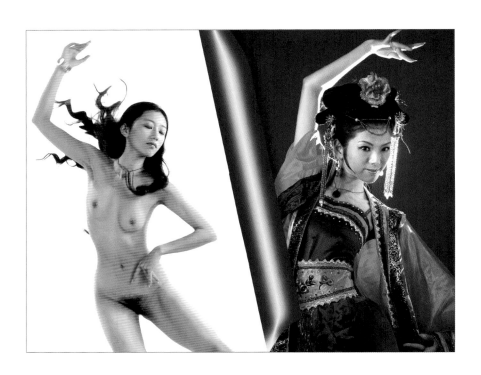

圖像組合

藝術創作靈感源於對某種事物的感受，心思敏銳的攝影師無時不在觀察與思考，在看似平淡無奇的題材中挖掘與提煉精華。在一次書畫展售會上，工作人員忙於佈展，其中有兩幅形式與內容截然不同的繪畫作品被巧合的擺放在一起，一幅曲捲的畫壓在另一幅繪畫作品上，構成了一個強烈的視覺碰撞。這一偶然的發現，激發了我的創作靈感。我嘗試著用兩幅對比強烈的攝影作品，用PHOTOSHOP製圖軟體復原我腦海中的記憶。

後期製作：1、新建一個頁面，將兩幅需要組合的照片拉入新建的頁面中，安排好位置。2、用套索工具在兩幅作品的中間傾斜方向套索一個畫軸。將套索選區的空白色選色為灰色。3、使用光澤和漸層功能，對套索選區的灰色塊做光澤漸層，調整方向角度。一幅將要展開的畫卷，拉大了對立的反差，人們在有限的畫面裡感受到無限的撞擊火花。

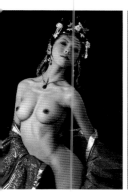

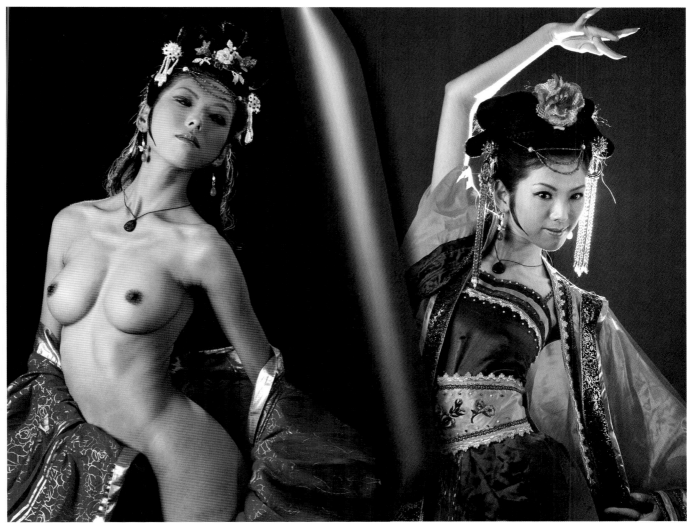

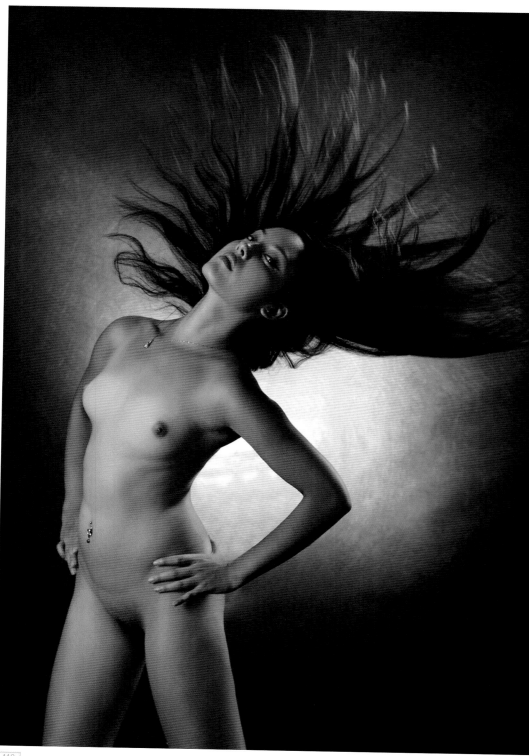

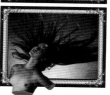
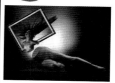

拍攝資料

相機：奧林巴斯E-3
鏡頭：12～60mm
光圈：F11
速度：1/250秒
格式：RAW
感光度：ISO100
白平衡：自動

當現實的攝影手段無法滿足超現實創意需要時，我只能把實現幻想的希望寄託在電腦後期製作上。其實影像創意有時就是一種偶然的靈感，這幅創意作品就是完全憑藉著想像力一點一滴的豐富整個畫面，除了有點現代櫥窗展示的概念外，我更想表達一種荒誕前衛的觀念。或許這種觀念讓人無法接受，但新鮮的視覺是可以激發創作靈感的，無論是攝影還是繪畫藝術，沒有創新的作品，就沒有生命的活力。人們需要另類視覺元素對腦細胞的刺激，在廣泛的構思空間中去感受創新帶給人們的亢奮。

製作過程：1、用PHOTOSHOP製圖軟體套索工具分別將圖1、圖2需要表現的肢體圈住。用仿製印章工具除去不需要表現的部分。（見圖3、圖4）2、將圖4與圖5進行影像組合，最為關鍵的細節是身體和頭髮都要超出鏡框範圍，營造一種飄動效果。3、將合成好的畫面圖6與圖3再進行最後組合。使用任意變形功能調節圖片的傾斜度和大小比例，最後合併圖層。一幅超現實的創意作品，在主觀思維和電腦技法中誕生了。

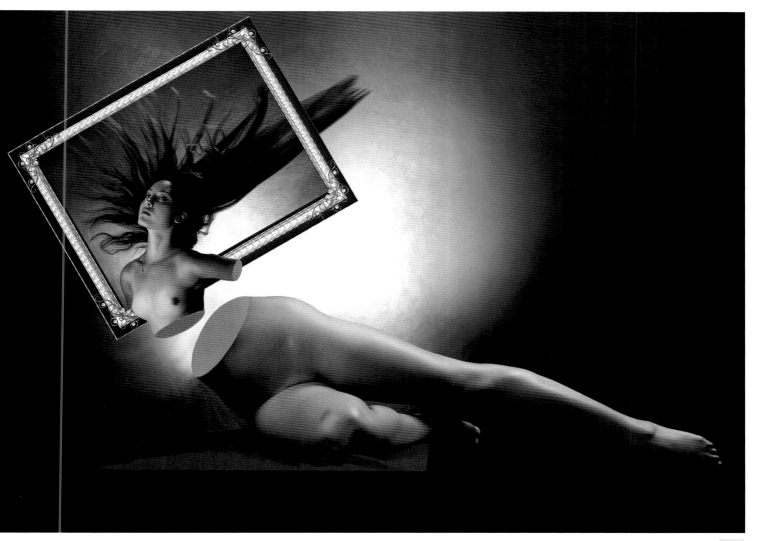

用電腦後期製作技術，塑造心目中最完美的人體造型，是我期待已久的心願。想要實現創作心願，不僅需要豐富的想像力，還要具備嫻熟的電腦製作技術和精湛的攝影功力。在平日的創作中，我總在觀察人體造型的各種姿態，儘管選擇的模特兒都非常優秀，但受身體本能因素的限制，造型動作總是不盡人意，距幻想中的「完美」相差甚遠。為了追求完美，我嘗試著運用超現實誇張性的表現手法，塑造我心中的完美。

　　後期製作：1、從拍攝的人體造型作品中選擇兩張圖片，用「截肢」的方式進行人體組合（見原始圖1、圖2）。2、被「截肢」的上身和下身用套索工具圈住，精細去背並拉入一個新建黑色背景的頁面中（見圖2、圖4）。3、按照透視比例和結構比例關係確定組合位置。在這個環節中曾有多種構思難以做最後確定。（見圖5、圖6、圖7）經過反覆斟酌和比較，我還是喜歡圖6的感覺；誇張、時尚、充滿朝氣和動感。

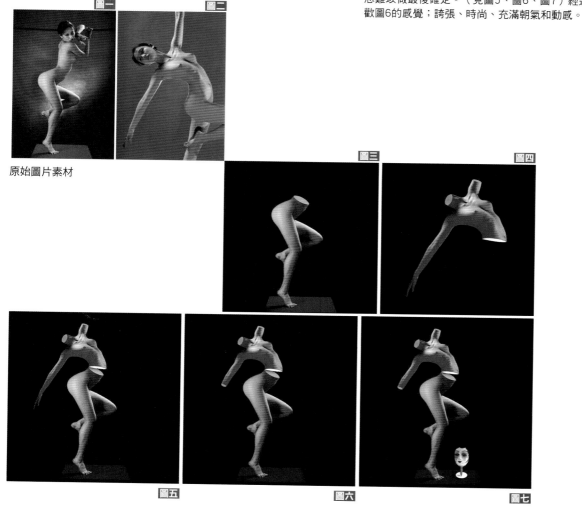

原始圖片素材

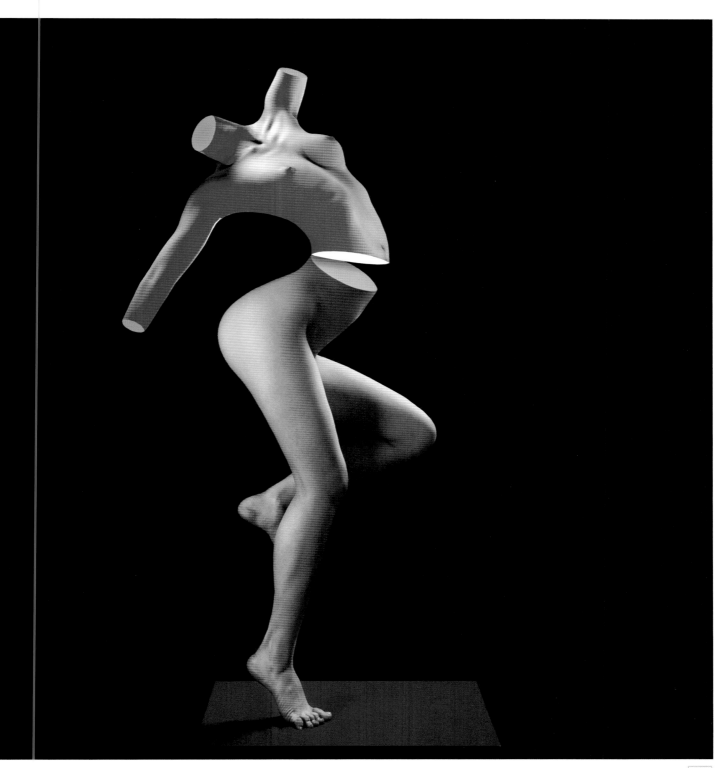

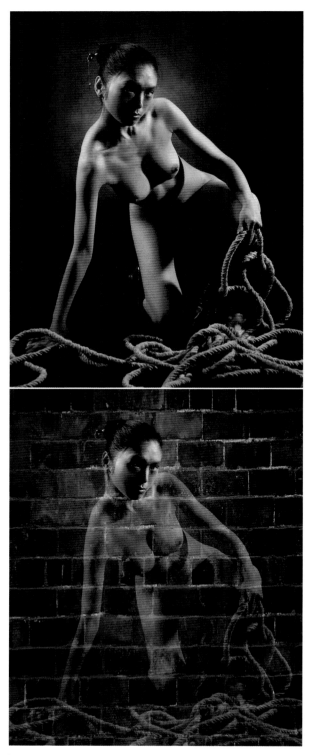

影像合成

影 像疊加合成，也是較為常用的一種創意技法。為了增加畫面的視覺元素，或是達到某種創意構思的目的，將兩張或多張圖像疊加合成在一起，透過調節透明度，確定陪體與主體的表現關係。影像合成特別要注意的是，圖像之間的色彩關係和影調關係，一濃一淡，一深一淺的圖像，更便於合成。同時還要考慮到兩張圖像的因果關係和主輔關係，主題鮮明，鋪陳有理可循，在一個畫面中絕不能出現兩個以上的視覺主題。

構思： 構思源於錢鍾書筆下的《圍城》。人生旅途的迷失，悲歡的情感困惑，婚姻的煎熬。正如那段經典的妙語所言「城中的人想出去，城外的人想衝進來」。這一出一進，一進一出，都是人生揮之不去的記憶。

拍攝： 攝影棚，黑色背景拍攝，用低色溫燈，夾板光的佈光方式營造了一種暗淡神秘的氣氛。古牆的圖片取材於山西平遙古城。

製作： 用PHOTOSHOP製圖軟體將兩張圖片疊加合成，透過調節圖像透明度，確定人物與古牆的明暗關係，為了使人物臉部有探出牆外的感覺，用套索和羽化功能將人物頭部圈住，使用裁切工具將覆在臉部的圖層去掉，最後合併圖層。

構思： 人體作品是兩年前拍攝的，古牆則一直存在電腦裡做為圖片素材之用。但是，當這兩張原本毫無關係的圖像被無意中合成在一起後，影像的意義卻發生了質的變化，觀念的對比、世俗的反差、文化的叛逆、無疑都是違背祖訓的做法。儘管如此，藝術創新的行為還在延續。（右圖）

製作： 用PHOTOSHOP製圖軟體，第一步先將人體與古牆的兩張圖像疊加在一起，透過調節圖像的透明度，確定主體與陪體的明暗關係。第二步用套索加羽化功能將人物的眼睛、胸部圈住，使用裁切工具將覆在這些部位的圖層去掉。再用套索和羽化功能將人體的乳房圈住，使用內縮和外擴功能將乳房隆起，產生立體與平面的凹凸效果，最後合併圖層。

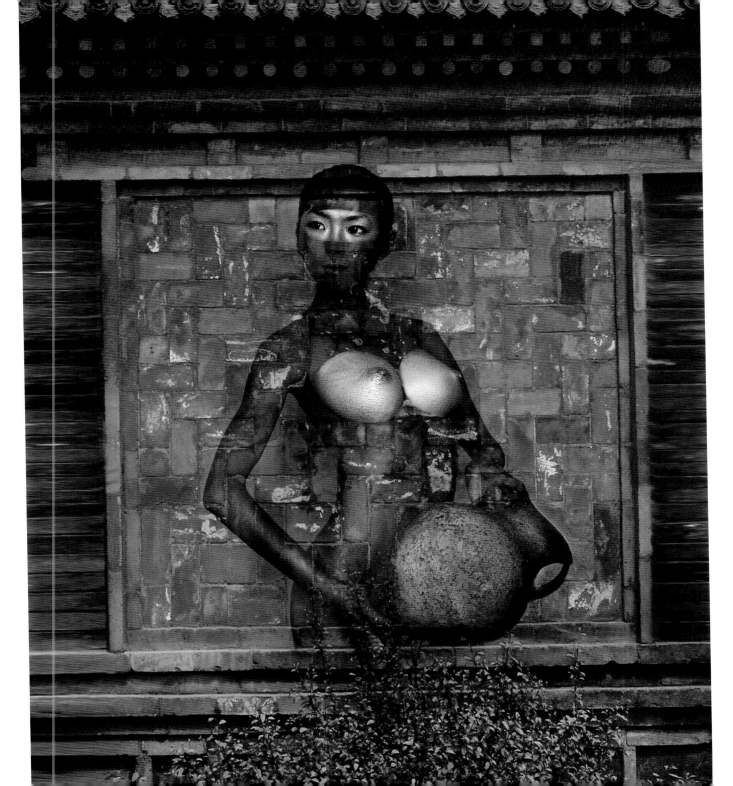

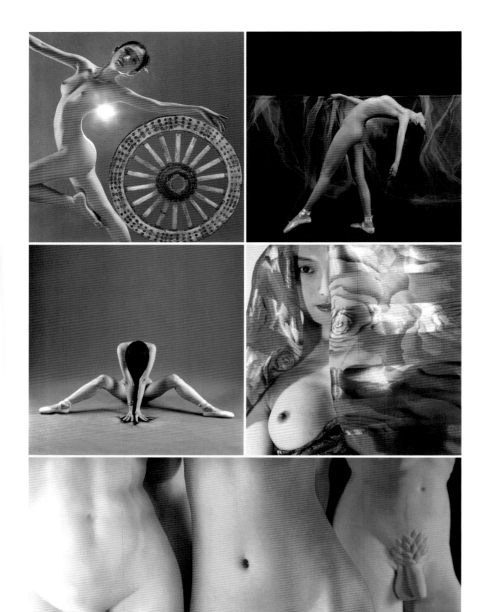

色彩渲染

如果把某張攝影圖片稱之為藝術作品，那麼這張圖片就必須具備四個基本要素：構圖、用光、色彩、立意。其中攝影作品的色彩表現，是最能強化視覺張力的重要手段。色彩的運用需要一些美術知識，首先要瞭解冷色、暖色、中性色等不同色彩的不同作用。我們可以嘗試運用冷暖色彩的對比反差，在一個平面的畫面中，營造出立體與平面的特殊效果。利用暖色視覺擴張、冷色視覺退減的原理，對作品主體進行色彩渲染，從而增強攝影作品的視覺焦點。

想要獲得特殊色彩效果，可利用的方法和途徑有很多種；調節或者改變數位相機白平衡，使用不同色溫的照明光源，鏡頭前或燈光前加用濾鏡或色片。這些方法在不同程度上都可以得到理想的色彩效果。最強大的色彩功能當屬PHOTOSHOP製圖軟體，它對色彩管理更具專業性和實用性，常用的調節工具有：色階、濾鏡、曲線、色彩平衡、色相飽和、均勻配色、選取顏色等等，強大的色彩系統功能，完全可以滿足任何影像對色彩的需要。

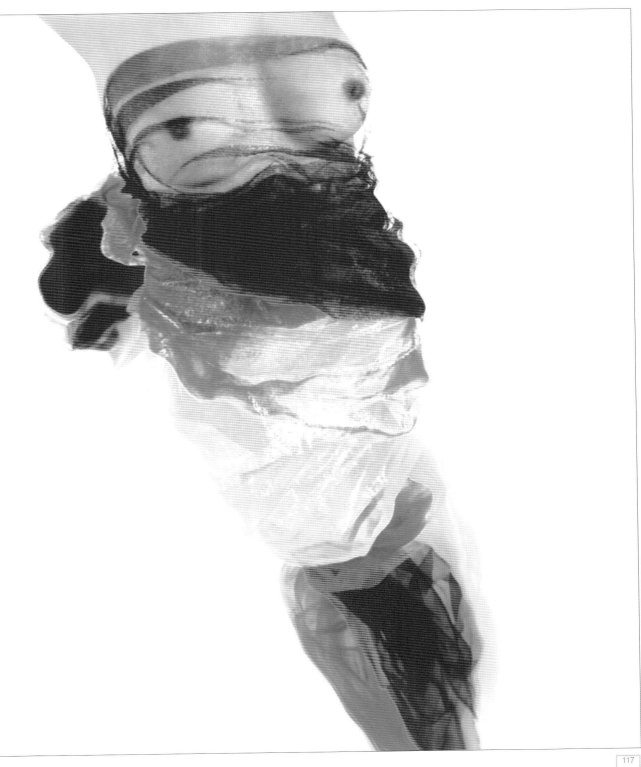

透　過電腦軟體或其他技術手段來改變影像的常規色彩，主要目的就是為了讓影像視覺更加鮮明搶眼，最終達到烘托主題、渲染主題的作用。用電子閃光燈加色片拍攝的色彩效果，是所有色彩運用手段中最為直接的一種。不需要後期調色，是在拍攝過程中一次完成的一種技巧。

　　拍攝前，需要將人體造型姿態事先進行編排設計。造型動作要有變化，動作位置和距離要安排在鏡頭觀景窗的視線範圍內。將相機固定在三腳架上，使用B快門在全黑的情況下打開B快門。用電子閃光燈分別對模特兒的各種造型動作進行閃光曝光，每閃一次光，需要更換一次不同顏色的色片，在完成對拍攝主體閃光後，關閉相機B快門。

　　大家看到的這組圖片，就是採用閃光燈前加放黃、紅、藍三種色片分三次閃光完成的。使用奧林巴斯E-3相機、12～60mm鏡頭、光圈f11、B快門控制曝光、奧林巴斯FL50電子閃光燈拍攝。這組原始圖像未做任何彩色處理。

　　右圖是一幅創意作品，看似蘋果與小提琴的組合，其實「蘋果」是人體臀部塑造的，同樣採用閃光燈加色片的曝光方式拍攝，使用紅、綠兩種色片上下佈光，主體顏色上紅下綠，後期製作時在兩種色彩之間做了色彩過度處理。利用閃光燈加色片的拍攝技巧，可直接獲得多種不同的色彩效果，攝影愛好者不妨一試。

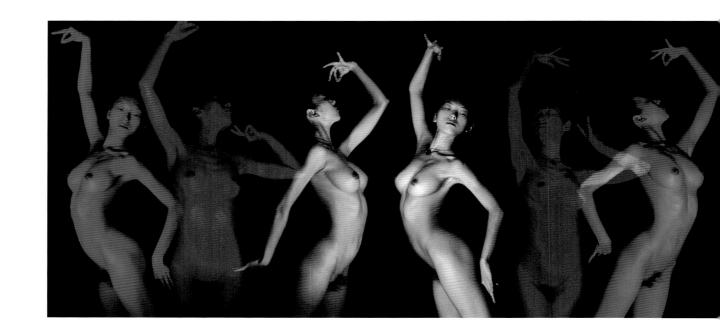

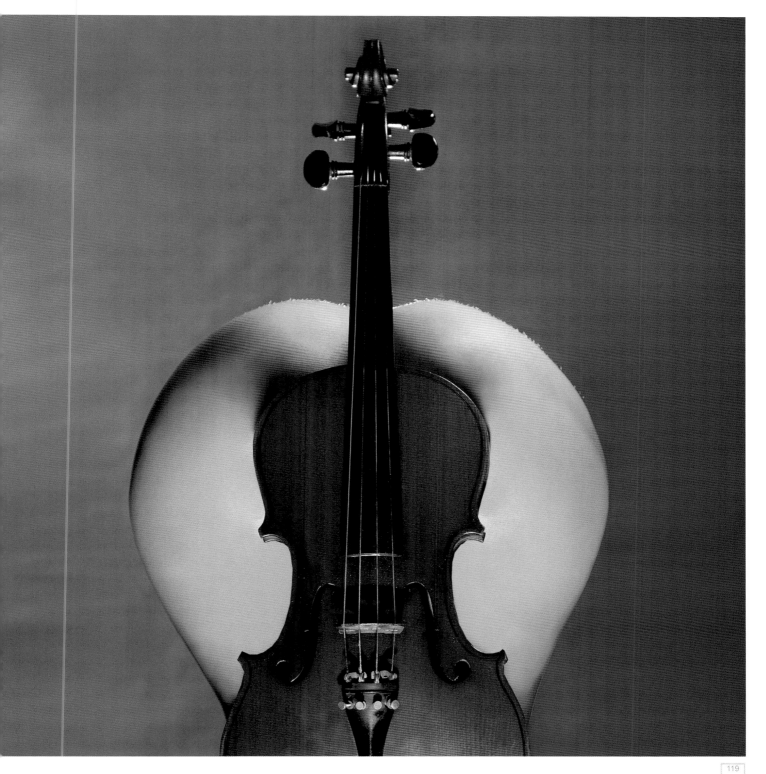

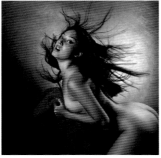

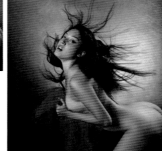

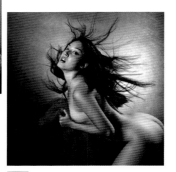

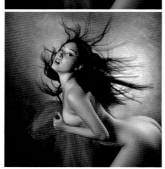

色彩管理是一個綜合性的問題,數位相機的白平衡設置、色彩空間設置、專業數位相機解圖軟體中的色彩管理系統、FHOTOSHOP製圖軟體的色彩調節系統都涉及到色彩管理問題。根據我個人的經驗,要想獲得優質的影像色彩,就應該毫不猶豫的使用RAW格式拍攝。RAW圖像模式是一種無壓縮,不損及圖像的高級模式。不僅如此,RAW解圖軟體功能非常強大,僅白平衡調節就多達八種(各種品牌相機的軟體功能有所不同),透過後期調節,可以任意獲得不同色溫的色彩效果,且不受前期拍攝設置的任何限制,操作簡便,效果直接。

這張圖片是用奧林巴斯E-3相機RAW文件格式拍攝的,拍攝前白平衡設置為自動。拍攝後用RAW解圖軟體分別做了四種不同色溫的色彩效果作對比。(圖一)為鎢絲燈效果,(圖二)為日光多雲效果,(圖三)為螢光燈效果,(圖四)為標準色溫效果。再用FHOTOSHOP製圖軟體將此圖變化為藍色、棕色、黑白三種單一色彩進行比較。根據作品的表現形式和審美選擇,我個人認為圖三螢光燈色彩效果是最為理想的。冷暖色調的強烈反差,鮮明的突出了主體表現。由此看來,色彩管理使用RAW文件格式拍攝最為科學,在不影響色彩損失的情況下,可任意選擇你所需要的色彩效果。

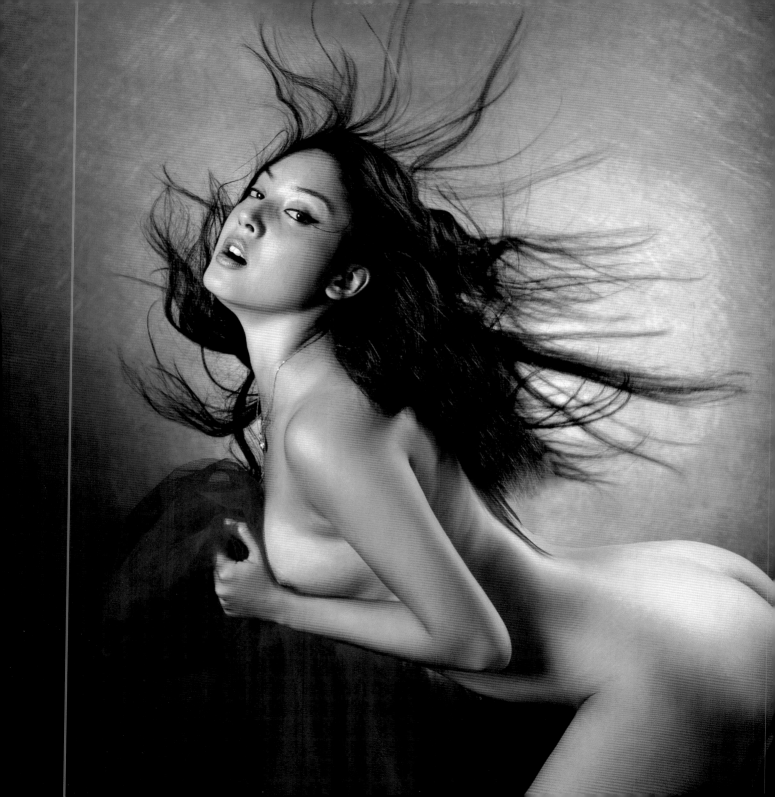

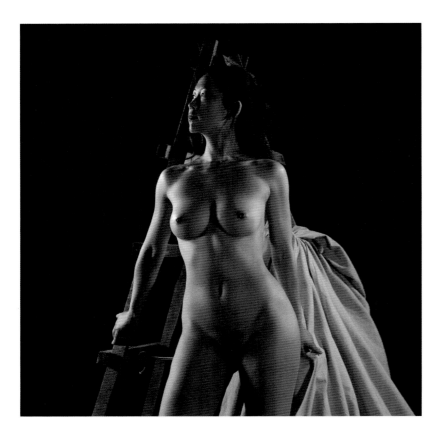

▶ 油畫效果

想把照片製作成油畫效果或模仿畫意風格，除了後期製作技巧外，在前期的創作過程中，最為重要的環節是拍攝場景的色調選擇。選擇棕色或深暗色的背景顏色與油畫風格比較貼切，光線的運用以側光或夾板光為主，光比要大於常規，要有高光出現在畫面上，營造一種較強的明暗對比效果。仿油畫作品的主要特點是色彩厚重，古樸典雅。

後期製作：首先要對影像的色調進行適度調整，可參照一些油畫色彩進行比較。為了追求仿真效果，使用PHOTOSHOP製圖軟體紋理功能，選擇畫布或粗麻布效果在畫面上載入紋理，強化油畫的屬性。如果你感覺畫意風格還不夠濃烈，也可使用「乾性筆刷」功能來強化效果。

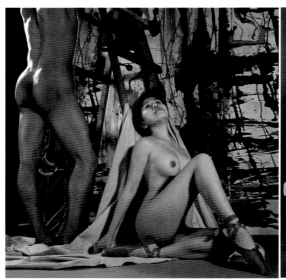

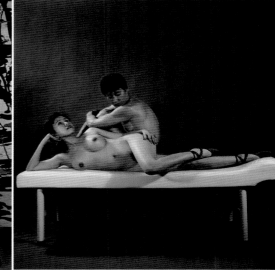

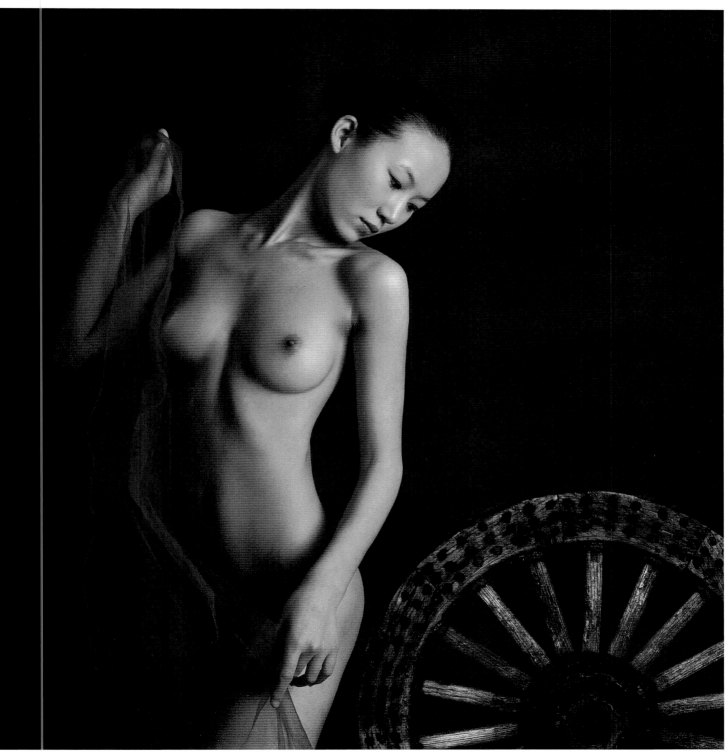

用影像合成的方式也可獲得仿油畫的理想效果。事先製作一張畫板，顏色或圖案根據創作要求繪製，繪製時要突出紋理的粗糙，色彩的彰顯。也可翻拍一些美術資料圖案作為合成素材。用PHOTOSHOP製圖軟體將拍攝的人體圖片與素材兩底疊加合成，透過調節明暗透明度，確定核心視覺的主題位置。

需要注意的是人體圖片與圖案素材的透視關係。主題表現的是人體，那麼在前期的人體拍攝過程中，應該有意使用硬光源，在身體的曲線部位突出強光比的效果，在與繪畫素材合成時，身體的曲線會更加明顯。

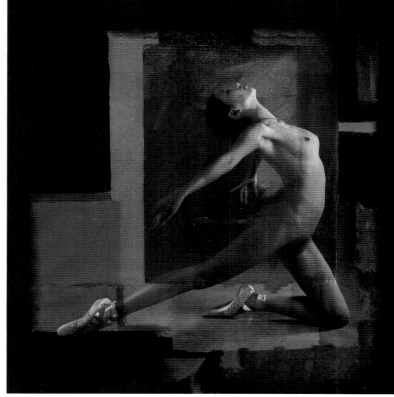

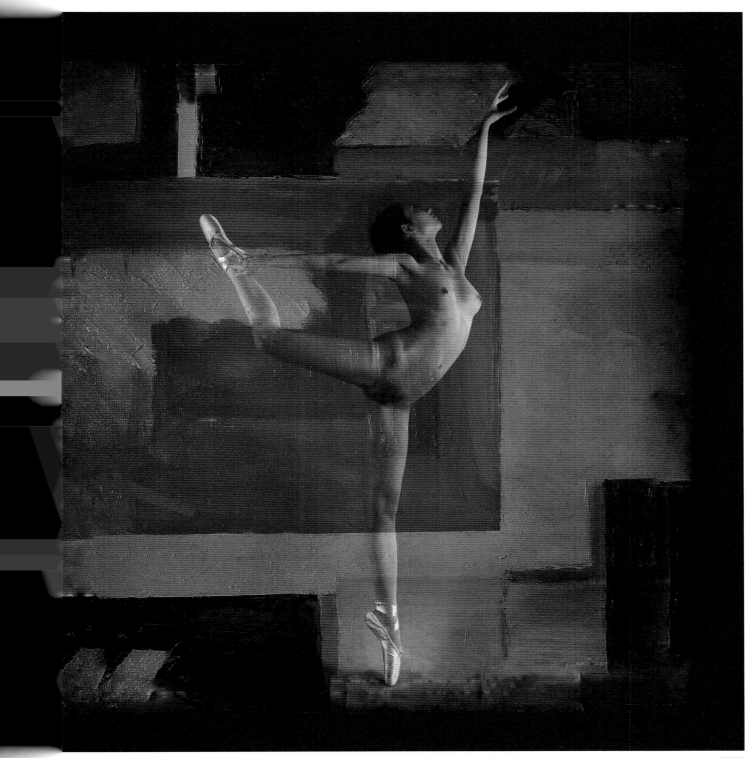

看 似相同的兩幅作品，由於背景元素的改變，作品的思想內涵也發生了不同的變化。原始圖片人體右側的圖案是一張化妝品廣告。透過去背，更換了圖案內容，使主體與陪體之間的關係產生了幽默、滑稽的戲劇色彩。我們以此為例做各種不同的設想，假如主體不變，陪體變成了一部汽車、一片樹林、或是一個耀眼的明星，思維的結果又該是如何呢？

構思： 相聲演員常用抖包袱的方式製造懸疑，引發聽眾的好奇心。我想，攝影作品也可以用創意製作的手段達到同樣的效果。目的就是在平淡無奇的畫面中，營造搶眼的視覺元素。儘管是人體攝影作品，一旦看多了，看久了，也會出現視覺疲勞。埋藏一種色彩，捨去一種美姿，把包袱打開，推到你的眼前，看不看就由你。

拍攝： 攝影棚燈光，海灘背景畫，奧林巴斯E-510數位相機，11～22mm鏡頭廣角焦段拍攝。

製作： PHOTOSHOP製圖軟體，用色彩模式的灰階，先將主圖的顏色去掉。使用變化功能再次改影像的顏色為淺棕色。採用影像拼接的方式，將同一時段拍攝的另一幅彩色圖片，安放在模特兒變形的手中，調整影像的位置和透視比例。最後合併圖層。

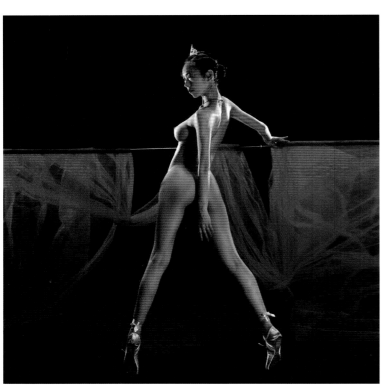

製作技巧

舞蹈教室的扶桿是練舞時用來支撐身體平衡的,練舞時扶桿的作用很重要,但在攝影作品中出現的扶桿,由於它處在畫面中間偏上的位置,從構圖的角度看,有分割視線的不妥之處。

解決方案:用PHOTOSHOP製圖軟體中的液化功能將直線的扶桿和紅色紗巾做彎曲液化處理,根據對審美的理解,營造一種流暢飄逸的感覺。原本一幅靜態的畫面,透過液化功能的神奇調整,使整個畫面改變成一種動態,增強了作品的視覺衝擊力。

友情提示:液化技術運用過程比較複雜,液化功能就像一個既能塗抹又能擴張的畫筆,操作者要根據畫面的具體情況,在發揮豐富想像力的同時,還要遵循客觀規律,掌握住動感的方向和透視效果。軟體畢竟是一種工具,創意者有多少智慧,它就會給你帶來多少回報。

拍 攝 資 料

相機:奧林巴斯E-3
鏡頭:12～60mm
光圈:F8
速度:1/250秒
焦距:40mm
對焦:11點全十字自動對焦
格式:RAW12位無損壓縮
感光度:ISO100
白平衡:自動

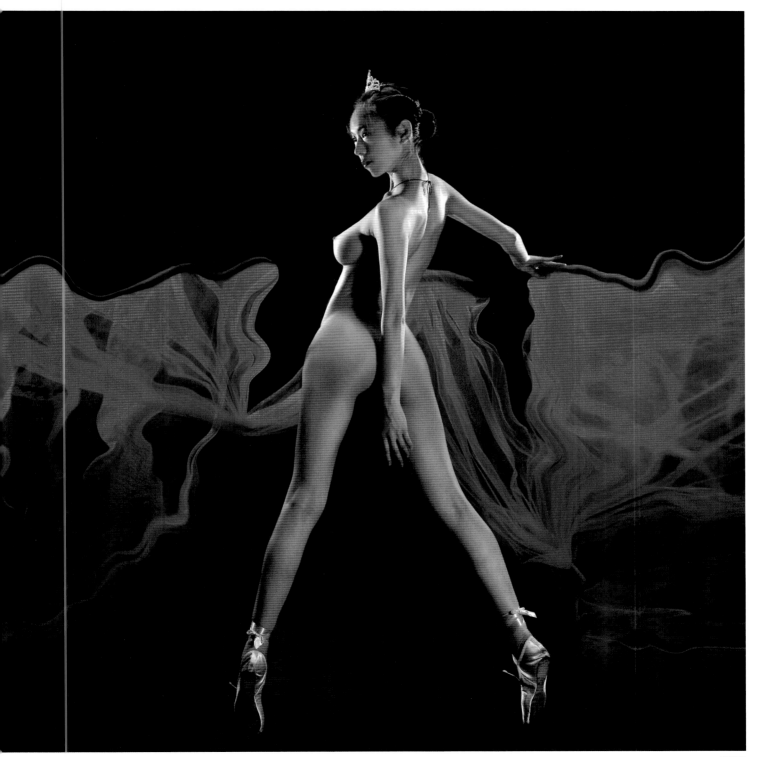

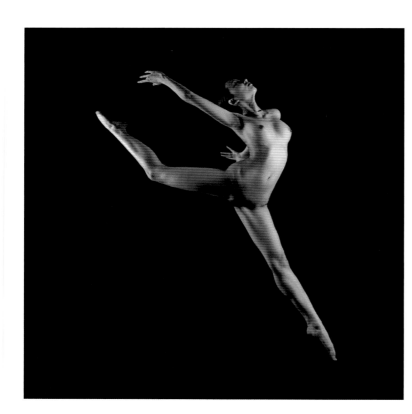

拍攝資料

拍攝資料：
相機：奧林巴斯E-3
鏡頭：12～60mm
光圈：F11
速度：1/250秒
焦距：40mm
對焦：11點全十字自動對焦
格式：RAW12位無損壓縮
感光度：ISO100
白平衡：自動

用1/250秒閃光同步速度凝固了舞蹈人體攝影中最美的瞬間，這一個過程讓我感到非常得意和滿足。經電腦查看的結果，影像清晰，對角線構圖都把握得很到位。但稍感遺憾的是人體姿態過於開放，不太符合大眾審美要求。經過反覆斟酌，我試想在騰空的身體上添入紗巾做些遮掩，以此提升唯美的境界。

　　製作技巧：1、選擇紅色紗巾向空中拋撒，在相同的光線下拍攝了許多張素材。2、用羽化、去背功能，先將身體前面的紅紗移放到位，用任意變形功能精細對接，再將身後的紅紗用相同的辦法安排在畫面上。3、將紅紗圖層做透明調整，讓覆蓋的身體顯露出來，並對紅紗邊緣做虛化處理。4、用套索將紅紗圈住，使用扭曲的扭轉功能對生硬的紗巾調整形狀，最後達到柔軟飄動的理想效果。

　　這幅作品經拍攝、後期製作等許多複雜過程，最終達到了相對完美的視覺效果。由此得出了一種體會，後期製作就是二度創作的開始，忽視了這一環節，就等於放棄了對完美的追求。

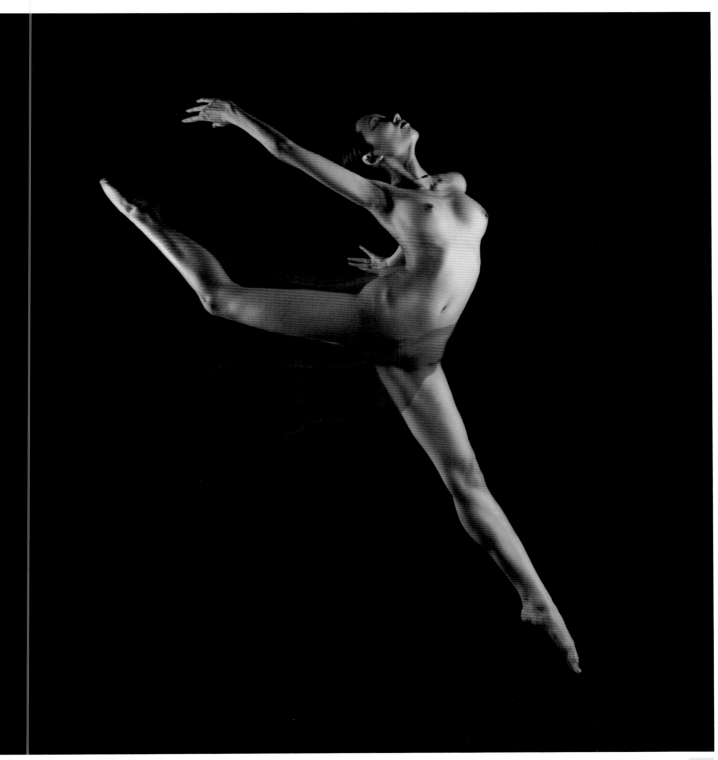

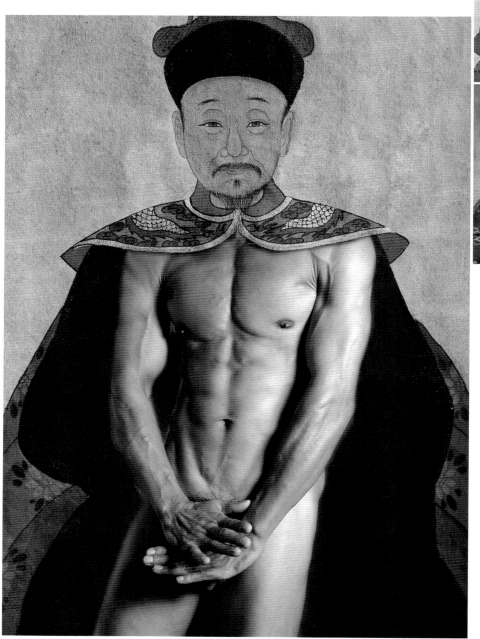

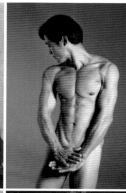

這 兩幅清代人物畫像是觸發創作靈感的起因。構思是在古人與當代人交替變換,相互撞擊中漸漸形成的。用超現實的創意技法,將古人與當代人叛逆的組合在一起,兩種截然不同的影像元素,在對立中產生了思維空間。

　　製作技巧：用PHOTOSHOP製圖軟體將畫像與人體圖片疊加合成在一起。透過調節影像的透明度,精確對接好需要表現的主體位置。用套索工具加10％的羽化值,分別將男人的身體、和女人的胸部圈住,使用裁切工具將覆蓋圖層去掉。最後合併圖層。

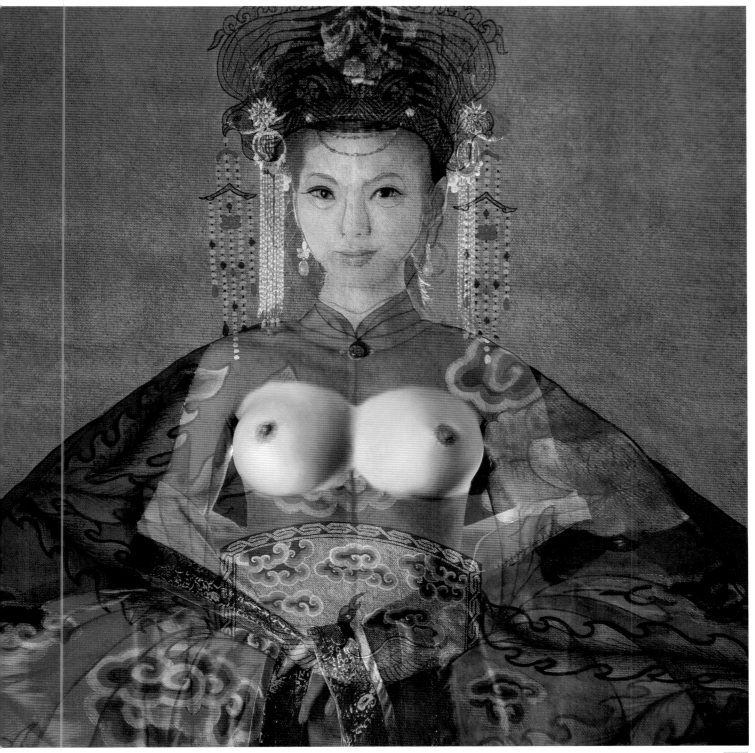

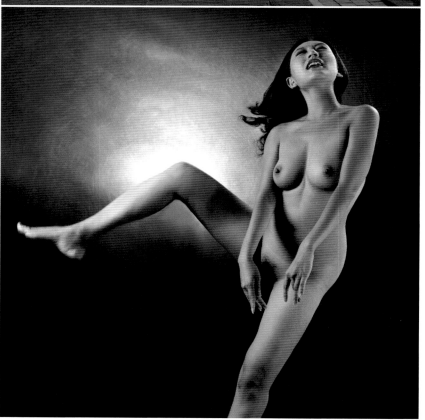

最初的構思，是想在傳統與現代觀念中尋找一些碰撞痕跡，在作品的表現形式與思想內涵上嘗試一些創新。古代建築的影像資料是取材於晉商大院中最為耀眼的常家莊園，它象徵著一種封建傳統勢力。人體動感造型是根據古建築的比例和構思要求刻意拍攝的。影像合成作品，不僅要考慮主體與陪體的透視關係，還要考慮作品的思想內涵是否深刻，是否引發人們的思考。創意作品成敗的關鍵就在於此。

製作技巧：1、用PHOTOSHOP製圖軟體先將兩張圖片疊加合成，透過調節透明度確定主體與陪體的位置，完成畫面的構圖。2、用套索工具精細圈住人體的身體部分，使用裁切工具將覆蓋在人體上面的圖層去掉，突出主體形象。3、合併圖層，去掉原圖的色彩，改變色彩為暗棕色。調節對比度，增強影像的明暗反差效果。

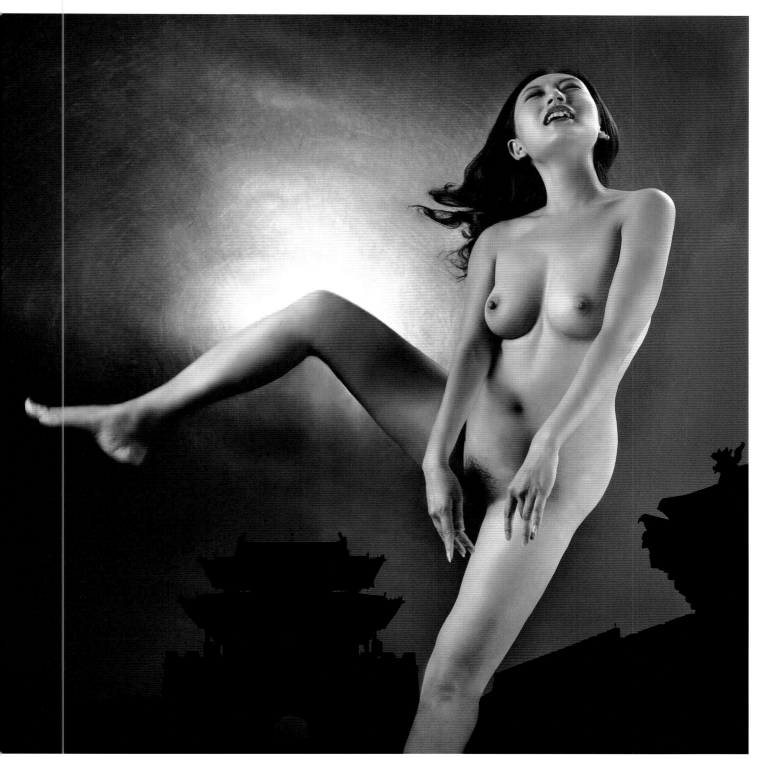

內部資料

拍攝花絮

模特兒檔案

選擇模特兒

如何簽約

關於群拍

戶外用光

關於器材

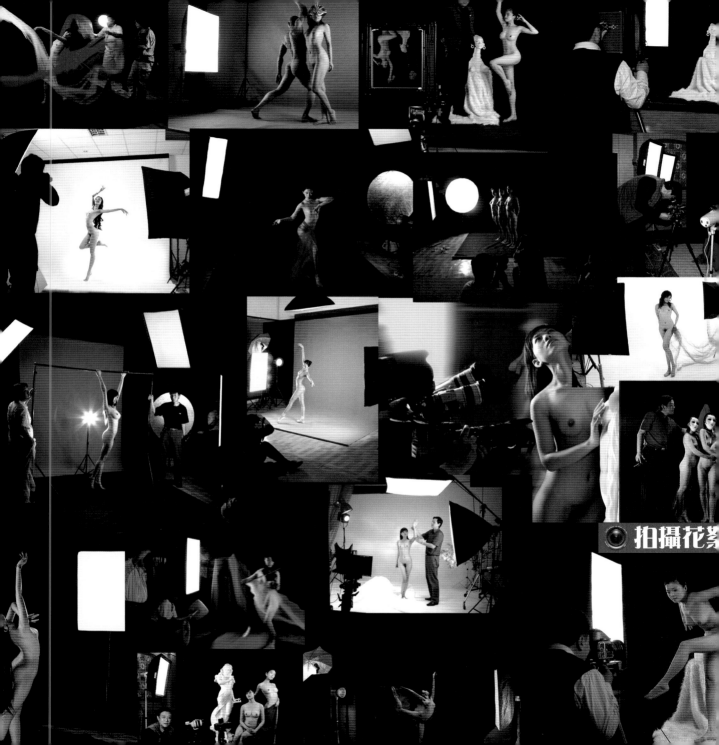

拍攝花絮

烏莉亞娜

　　加拿大人，1985年出生於加拿大，大學畢業後隨父親來中國工作生活，現定居北京，從事舞蹈、影視表演、翻譯等職業。

　　烏莉亞娜天資聰慧，能歌善舞，她不僅會講英語、法語、蒙古語，還說得一口流利的中文，良好的修養和藝術造詣，充分表現在她的舞蹈表演上，波斯舞、美國式街舞、現代舞，都跳得非常專業。烏莉亞娜不僅具備了優秀模特兒的良好素質，而且不論藝術悟性、肢體語言、表現能力都高人一籌。

馨翊格格

　　滿族，北京人，受祖輩影響自幼喜愛京劇。1991年進入北京戲曲學院附中學習京劇表演，1994年赴日本學習日本文化。2000年考入中央戲劇學院表演系，畢業後從事影視表演。2006年參加紅樓全國海選夢中人，十二釵，才女全國海選晉級三十六強。

　　格格是中國知名度很高的優秀人體模特兒，流暢柔美的身體曲線，富有魅力的造型姿態，在本集畫冊中都達到最完美的展現，她所擁有的藝術才華，得益於她的文化背景，以及她對人體攝影藝術的獨特見解。

曉雨

　　1984年出生於哈爾濱市，畢業於中央戲劇學院藝術管理系，獲學士學位。曾編著過《秋夜》、《美麗不屬於我》等多部都市生活情節的話劇。

　　曉雨從小喜歡跳舞，小學三年級被母親送到市青少年宮，學習芭蕾舞。經過數年的舞蹈訓練，在她的身體已深刻注入了許多唯美的元素。她用靈性的肢體語言詮釋她對《胡桃夾》、《天鵝湖》的理解。曉雨的身體歸屬於藝術，而她又把身體毫無保留的奉獻給藝術。

婷婷

　　滿族，1986年出生於北京，現就讀於北京某藝術學院文學系。婷婷的愛好極為廣泛，音樂、舞蹈、文學、繪畫、旅遊、美食，她是一個追求時尚，崇尚自我的女孩。在她的裝束和性格上也充分展現出她卓爾不群的個性。

　　婷婷具備了人體模特兒必備的優勢，身材高挑，四肢修長，良好的藝術領悟力和富有張力的肢體語言，奠定了她在人體攝影模特兒的地位。與她合作過的攝影師，對她在鏡頭前的表現都讚不絕口。

 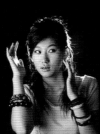 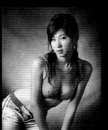 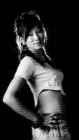 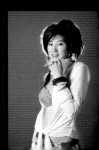

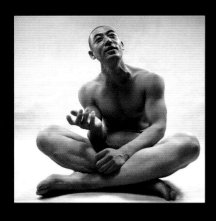

阿勇

　　祖籍山東濟南，四年前來北京謀生，經人介紹進入中央美術學院雕塑系擔任人體模特兒。身材勻稱陽剛健美的阿勇很快就能夠進入扮演的「角色」當中，在美術學院歷年的模特兒考核中，阿勇憑藉著良好的藝術天賦和執著敬業的精神，贏得了中央美術學院第一男模的美稱。

　　2006年阿勇涉足人體攝影；熱情、奔放、敬業是他與眾不同的特點。在創作拍攝的過程中，他始終保持亢奮，近似於狂熱的工作狀態，同時也展現出一個職業模特兒特有的大氣風範。

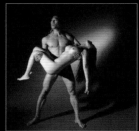 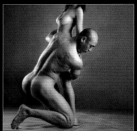 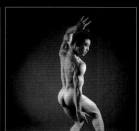

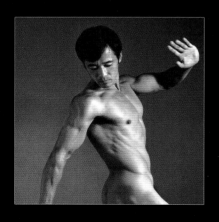

強子

　　祖籍山東青島，北京某藝術院校油畫系的專業人體模特兒。強子性格內向，不善言語，給人印象最深刻的是他無言憨厚的微笑。強子的自身條件非常優秀，骨感、比例、肌肉、線條都很出色。他具備了男性人體模特兒所應該具備的優勢，屬於力量健美類型的模特兒。無論是單人的肢體造型或是男女組合造型，他凹凸明顯的肌肉群都充滿著極強的爆發力，這種富有張力的表現，是人體攝影模特兒最為難得一見的。

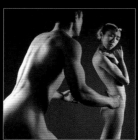 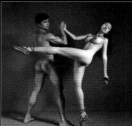 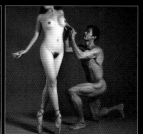

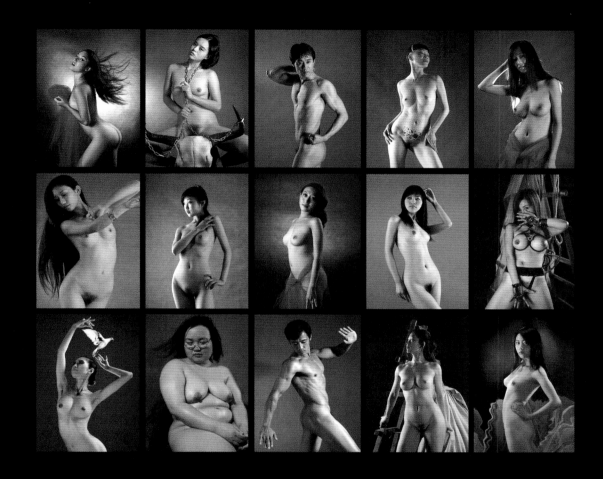

人
體攝影模特兒是利用身體來塑造藝術。鏡頭前,他們無畏世俗眼光;陽光下,他們坦誠赤裸。他們用肢體語言編織著讚頌生命的憧憬。我沒有認真統計過參與畫冊拍攝的模特兒究竟有多少人,但影像可以作證,每一個動作造型,每一個飄逸流暢的身影,每一個撼動心靈的舞姿,都凝結著他(她)們所付出的艱辛和汗水。藉畫冊出版之際,謹向所有與我合作過的模特兒們,表達我最真摯的謝意。這一切將載入史冊,人體藝術將永恆的傳承!

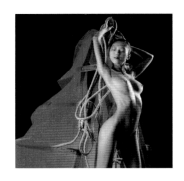

選擇模特兒

我注意到一個普遍的問題，凡是熱衷於人體攝影創作的人，都渴望拍出最精彩的得意之作，他們把拍出好作品的希望全部寄託在模特兒的身上，花費了很多時間和精力去尋找和發現心目中的魔鬼身材。在許多人的心目中認為，只要找到身材好的模特兒，就一定能拍出好的作品。有不少攝影愛好者帶著自己的作品找我評論，看片前總愛強調一些客觀原因，諸如模特兒胸部不夠豐滿，曲線不夠明顯，形象不夠靚麗等等問題。此類說法的意思是在給我傳達一個訊息，照片拍得不理想，問題都出在模特兒身上。

不可否認，人體攝影的主體是人的形體，從某種意義上而言，人體模特兒條件的優劣是關係到攝影作品成敗的關鍵。但過分強調人體模特兒的客觀條件，而忽視攝影主觀因素的存在，這種認為是偏頗的，是非常錯誤的。

在二十多年前，我初拍人體時，唯一的奢望就是找到一個願意脫掉衣服做模特兒的人。從那時起，我就揣摩著從身體條件一般的模特兒中，去捕捉她們身上的亮點。人無完人，在身材各異，千姿百態的模特兒群體中，你總會從中發現她們可取的部位，用你的審美能力揚長避短，制定出你的拍攝方案。我曾拍過七十多歲乳房枯乾的老人，也曾拍過體重近一百公斤的胖女人，人體模特兒的選擇是根據構思方案而確定的，無論何種體形的模特兒，在有見地的攝影師眼中都會得到最完美的展現。

如今，有許多身材姣美，形象靚麗的女孩子加入人體模特兒的行業。人體模特兒不能說滿街都是，但至少可以在網絡媒體、平面媒體或模特兒公司全面性的選擇模特兒。現在條件好了，我選擇人體模特的標準也做了相對調整。以唯美創作為例，人體模特兒要具備的條件是身材勻稱，有曲線，有骨感，臀位線要高，皮膚光潤無疤痕。女性人體模特兒最合適的年齡層是在十八歲至二十六歲之間。人體攝影模特兒最合適的身高應該在160公分到170公分之間。身高太矮的話四肢不開放，太高了比例不好控制，特別是棚拍，容易穿幫。

除了模特兒體形條件外，我更看好模特兒自身的文化素質和藝術領悟性，接受過舞蹈、體操訓練的人體模特兒具備較好的肢體表達能力。藝術修養高的模特兒在運用造型語言表達方面，更會淋漓盡致的將攝影師的創作意圖展現出來，從而使構思與表現，主觀與客觀達到最完美的統一。

拍人體的攝影師要把更多精力放在提高自身的審美品位，提昇主觀創作意識的環節。與此同時，精湛的攝影技術是確保作品能夠成功的必備條件。當你體味了生活，感悟了生命的價值，當你的創作構思成熟到需要用相機去宣洩情感的時刻，就是你能夠拍出好作品的時候了。

在與人體模特兒接觸中，建立相互尊重、相互信任的關係是非常重要的。不管她居於什麼樣的目的擔任人體模特兒，當模特兒脫得一絲不掛站在鏡頭前的那一刻，她的自尊心在不同程度上已經受了輕傷。世俗觀念的困擾，女性本能的羞澀常會給模特兒帶來一些心理壓力。攝影師的責任是透過交流，緩解模特兒的心理壓力。最好的辦法是找一些人體攝影的圖書或是自己拍人體的得意之作拿給模特兒看。把你要拍的構思方案和拍攝目的明確告訴模特兒，讓模特兒瞭解你拍人體的動機和目的，欣賞你的攝影實力。有些攝影師還會在攝影棚的牆上掛一些精美的人體攝影作品，播放優雅舒緩的樂曲來營造氣氛，以此激發模特兒的表現慾望。

信任是建立在相互尊重的基礎上，攝影師要用自己的人格魅力、文化修養和精湛的攝影技術感召模特兒，要多用讚美的語言鼓勵模特兒，增強模特兒的自信心。模特兒有了信心，在自我感覺良好的狀態下就會產生表現慾望，就會發揮最好的狀態，在鏡頭前充分表現自我。

除了對燈光、背景、攝影器材的查驗準備之外，還有兩件非常重要的事情一定要在正式創作拍攝前完成：

1、每一個人體模特兒的身材和肢體表現能力都有著不同的特點。這就需要攝影師在較短的時間瞭解和發現她的特點，正式創作前的試拍是非常重要的。試拍的過程，是攝影師與模特兒溝通及相互瞭解的最好時機，同時也是讓模特兒在鏡頭前得到更多的體驗和感受。從而消除模特兒的緊張情緒。模特兒心態平和了，肢體才會放鬆，做出的動作才會舒展到位。

我習慣在試拍時將我的創意構思準確的表述給模特兒，讓模特兒完全了解攝影師想要表達的東西，只有讓模特兒完全領悟了你的創作意圖，才會得到你所要表達的東西，試拍時的說戲是一個非常重要的環節。

2、你所拍攝的人體作品如果決定用在報刊雜誌上公開發表，或是參加影展影賽，或是出版書冊，那你就必須要在拍攝前與模特兒協商這類問題，在取得模特兒同意後，雙方應該共同簽署一份關於肖像權方面的協議，以免因肖像權引發糾紛。

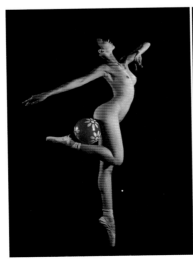
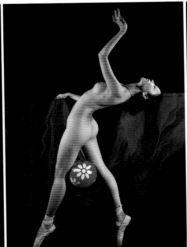
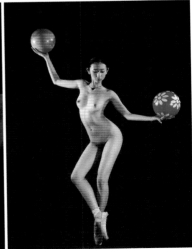

如何簽約

隨著人體攝影的熱度不斷升溫，拍人體的攝影師增加了，被人體模特兒訴訟侵權的攝影師也多了，模特兒狀告攝影作者侵犯肖像權的案例時有發生。如何妥善解決肖像權侵權糾紛，讓拍人體的攝影師不再受此困擾，這就需要攝影愛好者在提高法律意識的同時也要高度重視此問題。下面我所要談的是與模特兒簽約的內容，以及如何避免因肖像權引發糾紛等問題。

俗話說：「先小人，後君子」。很多攝影師對此不以為然，認為簽合同定協議顯得很外氣。有的攝影師認為和模特兒關係很密切，用不著簽協議。其實這種想法都是非常錯誤。如果沒有一紙協議，真出了問題您就有口難辯了。

在與模特兒簽約時，一定要做到實事求是。凡存有僥倖心理，簽約時玩弄文字遊戲欺騙模特兒的做法都是不可取的。既然是協議，那就應該是雙方完全出於自願，攝影師應將自己的拍攝目的、作品使用的範圍告訴模特兒，在自願、平等的前提下，由雙方共同商定協議書中的各項條款內容。

協議書的內容大致可分為四個方面：1、作品用途與使用範圍；2、使用年限；3、版權歸屬；4、違約責任等。嚴格來說，在協議書中還應該註明模特兒的實際年齡，是否符合法定年齡（未滿18歲為未成年人，不是完全民事行為能力人）。在簽名時，雙方要使用真實姓名，用藝名、字母等代替姓名的簽約是不規範的，甚至是無效的。

人體攝影作品的用途及使用範圍，是根據攝影師的拍攝目的來確定。以目前而言，練習練習或找找感覺的拍攝者居多。但只要拍攝的作品內容健康、格調高雅，無論是用於參加攝影比賽、藝術展覽或是發表在專業報刊雜誌上，正常情況下，人體模特兒都會履行簽約手續。

但在商業廣告、網絡媒體等領域使用人體攝影作品時，因商業利益和肖像範圍擴大等因素，攝影師和模特兒常會出現不同程度的分歧。在這一關鍵問題上，協議書的用語更不能含糊其詞草率行事，攝影師應與模特兒坦誠協商，達成共識。

嚴格來講，在協議書中應制定兩個時限，一是作品使用年限，另一個則是協議書的有效期限。中國《著作權法》也規定攝影作品的發表權、使用權、修改權、獲得報酬權，除作者終身享有外，在作者死後50年內，其合法繼承人仍然可以享有該項權利。保護期滿後，作品進入公共領域，簽約可依此為據，靈活掌握。

中國著作權法，採用著作權因創作完成而自動產生的原則。版權在作品創作完成之時自動產生。凡是原創作品，無論其是否公之於眾，依照《著作權法》第二條規定，著作權、版權歸原創人所有。

但要特別指出的是，公民委託拍攝師為其拍攝的作品（如照相館營業性質的肖像作品）版權歸屬問題值得注意。中國《著作權法》第十七條規定：「受委託創作的作品，著作權的歸屬由委託人和受託人透過合作約定。合同未作明確約定或沒有訂立合同的，其著作權屬於受託人。」由此可見，在簽協議時，明確版權的歸屬問題是十分必要的。如確定版權歸屬委託人，原作品所有權雖然屬於被拍攝者，但未經攝影者同意，被拍攝者不能隨意使用作品發表或從中牟利，否則就是侵犯了攝影者的版權，同樣要承擔民事責任。

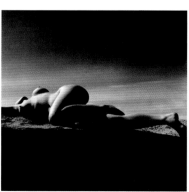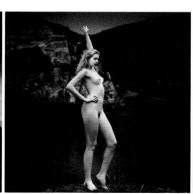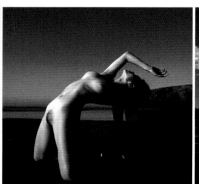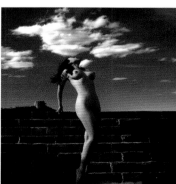

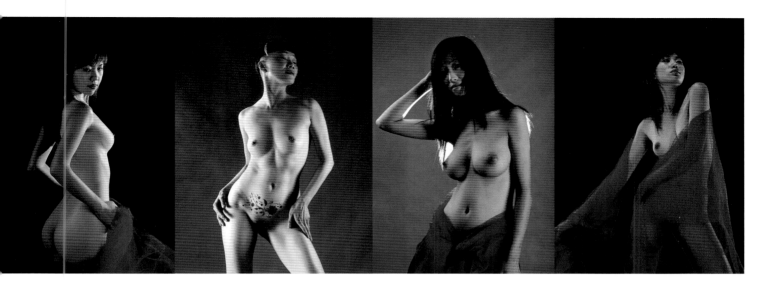

在協議中制定違約責任，是為了促使雙方更順利履行和遵守雙方共同制定的各項協議條款，產生相互制約的作用。這一條在協議中是必不可少的。同時，還應該明確訂定，一旦出現違約現象，違約者應承擔哪些責任，以及解決問題的方式和辦法。在協議執行期間，如一方認為另一方違約，一般是由雙方協商解決，這是第一步。如雙方協議不成，任何一方都有權向法院提起訴訟，由法院民事審判機構裁決。

《民法通則》中對肖像權有明確的規定，肖像權是指能分辨出本人清晰面容，或帶有明顯個人特徵的照片，未經本人同意發表使用的行為，即構成侵犯他人肖像權。在這一問題上，有遠見的攝影師都會採用無肖像權爭議的方式解決分歧。所謂無肖像權爭議，是指拍攝者可透過特殊的表現形式，在拍攝時將模特兒的五官隱去，如剪影、背影、局部、或用假面具遮蓋面部，或通過暗房技術和PHOTOSHOP在後期加以處理。

攝影師在未得到人體模特兒的授權，或限制作品使用範圍的情況下，通常會採用這種方法避免因肖像權引發的糾紛。採用無肖像權爭議的方法，在尺度的把握上也有問題存在，因此，攝影師應謹慎從事。

攝影師拍人體，向模特兒支付數量不等的報酬，這是理所當然的。不過，一般並沒有具體的規定和統一收費標準，所以需要雙方協商解決。中央美術學院的人體模特兒每堂課45分鐘，報酬最高的50元。人體攝影模特兒的付費標準要高於這個數字。以北京地區普遍現象為例，人體模特以四個小時為一個工作日，攝影師向模特支付600至800元不等的報酬。有些模特兒身價高得驚人，但的確物有所值。有些模特兒一兩百元就給拍，但拍的可能都是廢片。這要根據模特兒的自身素質、修養、藝術領悟力以及拍攝作品的用途來確定。有經驗的人體攝影模特兒都備有自己的圖片資料，攝影師在創作拍攝前可透過圖片資料做選擇。選擇模特兒的標準，一定要根據自己創作構思的需要來確定。

我見過許多版本的協議書，有些協議書制定的條款長達數頁。攝影師與模特兒簽協議要有重點，要從實際出發。我認為，作品允許使用的範圍和模特兒限制作品使用的範圍，是協議中最重要的環節。其次是費用問題，我主張一次性支付不欠資。至於作品日後發表獲獎都與模特兒無關，避免發生糾葛。在實際的簽約中，協議書盡量做到簡潔明瞭，把責、權、利等問題寫清楚就可以了。

以上所談的幾個方面，是我多年以來積累的一些經驗，也許不夠完善或準確。但我的目的只有一個，希望熱衷於人體攝影創作的攝影愛好者，少一些糾紛的煩惱，多一份成功的喜悅。

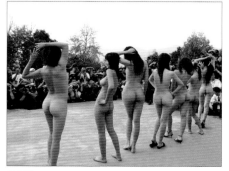

▌關於群拍

人體攝影帶有一定的商業色彩，以一般攝影者的經濟實力，很難支付高額模特兒費用。目前國內人體攝影創作的模式，基本上還是以群拍創作為主。三五人或十來人一組，大家共同分攤，邀請一兩位人體模特兒在攝影棚或選擇景區拍攝創作。一些模特兒公司和社團組織，經常會在某一處景點舉辦人與自然的拍攝活動，少則幾十人，多則數百人，舉辦人體群拍活動的緣由，是社團可從中收取數額不等的拍攝活動費。而參加者僅花較少的錢，就可以拍到人體，或能拍到多位人體模特兒。

人體模特兒在拍攝中艱辛付出，獲得一些報酬是理所當然的。社團組織精心策劃周密安排活動，收取一些費用也是無可厚非。拍攝者從中感受到了攝影創作的快樂。這種多方受益的拍攝活動，形成了一種藝術加商業的運作模式。國內幾家有影響的攝影網站，就曾出現了打折拍人體的活動，參加者僅交200元人民幣或更低的費用，就可以在兩三個小時內盡情體驗人體攝影的誘人魅力。

但是社團組織收費之後能確保的僅僅是拍攝場點和拍攝時間，至於攝影者們能否拍出理想作品就概不負責了。不少人經過幾次群拍活動之後，熱度驟減，多是抱怨在這種肩並肩的拍攝環境中，很難實現個人的創作願望。不少人問我，群拍創作到底能否拍好作品呢？

拍出理想作品的因素和機遇是多方面的，一是要看組織者營造的拍攝環境是否理想。二是要看選擇的人體模特兒是否優秀。三是攝影者自身的攝影水準。四是拍攝者對時機的把握能力。群拍人體不可能滿足所有參加者的創作心願。但我個人認為，花點小錢參加幾次群拍活動，去體味一下拍人體的感受，對初拍人體的人而言是非常必要的。從某種意義上而言，參加群拍活動也是對自身攝影能力的檢驗和挑戰，在眾多人同時拍攝一種題材的創作模式下，想避免作品雷同，想拍出新意的作品，就必須學會動腦觀察，在思考和挖掘題材中尋找創作答案。

報名參加集體拍攝活動之前，盡可能的要多瞭解一些拍攝活動的內容，其中包括：時間、地點、光線、環境、模特兒的基本情況是最為重要的，如果事先能看到模特兒的圖片資料，就可以根據模特兒的身體條件展開構思，確定拍攝方案。還要考慮的是攝影器材問題，參加群拍創作，一定要選擇焦段適中，操作快捷的器材，而對器材的掌握，至少要達到嫻熟的程度。數位相機的應變能力要強於底片相機，想拍出與眾不同的照片，必須掌握三大原則：1、調整數位相機的白平衡，改變色溫和色彩的變化。2、設置不同的感光度，用快門速度控制影像虛實。3、採用不同的彩色模式，確定彩色或黑白的影像效果。

進入拍攝現場，你必須在較短的時間內瞭解拍攝環境和發現模特兒的表現優勢，經由自身的審美能力，確定你的機位和拍攝角度。如果是在戶外創作，拍攝的靈活性就更大了，背景環境和光線的運用，是兩個非常重要的環節，通常情況下，組織者會安排模特兒在順光的位置拍攝，其實側光或逆光的影像效果更生動有趣，不妨一試。

當所有人的相機對準一個拍攝目標時，你掉轉鏡頭拍攝一些現場的花絮，挖掘一下人體攝影背後的故事，也是一種不錯的創作題材。

拍攝前的觀察與思考，是攝影人必須具備的一種素質，這也是尊重影像的一種職業態度。如果把單純的照相昇華到藝術創作的層面上，攝影者的情感融和審美取向都是極為重要的。人們稱攝影為瞬間的藝術，用百分之一秒的速度，在瞬間捕捉畫面，無論是抓拍或擺拍，預感和時機的把握能力，更能展現出攝影者的功力高低。

預感，是在觀察思考中敏銳的發現或判斷即將發生的事情，而拍攝時機的把握，是要靠嫻熟的攝影技術作為後盾。事先準備妥當，出手果斷，群拍創作出好照片的高低之分就在於此。

參加過幾次群拍創作活動後，有心的攝影師就會從中發現人體攝影的一些拍攝原則：1、人體模特兒在動態的姿態造型，要比靜態中的造型生動。2、當模特兒完成了規定動作後，鬆弛的那一瞬間是最為自然的狀態。這些細節的發現和亮點的捕捉，都需要拍攝者用心觀察，在預感判斷中把握拍攝的最佳時機。

作為人體攝影的指導老師，我曾參加過多次規劃不同的人體群拍創作活動。較大規模的要屬去年七月，在湖北黃石千島湖舉辦的人體攝影活動，共有十位人體模特兒，四百多位影友參加，場面空前壯觀，氣氛十分熱烈。活動結束後，也看到不少攝影者製作的圖片，真是千差萬別，但的確出了不少好作品。群拍的人體素材，經過作者的後期創意，作品的主題思想和表現形式得到昇華。有不少參賽獲獎作品的原始素材，就是出自於群拍。由此可見，群拍並非拍不出好作品，關鍵在於攝影者用心程度和拍攝、製作技術的功底。

攝影作品的後期製作，是改善原創不足的一個重要環節，也是在原創基礎上挖掘、提煉、昇華的過程，人們把後期稱之為二度創作，就是要在原始圖片的素材中再度構思創意，尋找靈感。忽視了這一環節，就等於放棄了對完美的追求。

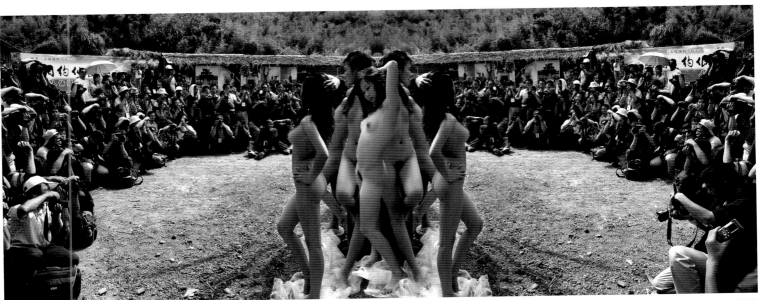

戶外用光

太陽光是戶外攝影的唯一光源，陽光不僅具有照明物體，塑造人物形象的作用，還可以渲染環境氣氛，表達人物的內心情感。想在陽光下拍好人體作品，就必須瞭解陽光在不同的季節，白天十二小時不同時段的光照特點和色溫變化。除此之外，攝影者還要學會對各種不同光線的合理運用。

太陽光也稱為自然光，從攝影的角度對太陽光進行分析，大致可劃分為四種光線：1、順光2、側光3、逆光4、散射光。在攝影當中，四種光線所產生的影像效果，有著截然不同光照特點。無論選擇什麼樣的光線下拍攝，一定要考慮創作主題的需要。充分利用自然光的特有魅力，最大限度的增強影像視覺的藝術感染力。

一、順光

順光又稱為正面光、平光，順光是指陽光從拍攝者後面照射過來的光線，由於照射的景物和人體缺乏立體感而顯得影像過於平淡。但是順光的優勢是光照均勻而富有整體感。

在晴朗的天氣下採用順光拍攝，無論是曝光技術和景深範圍都能得到很好的控制。以藍天白雲做背景拍人體，可採用低機位仰拍的方式，構圖時將雜亂的景物避開，背景顏色的藍天與人體的肌膚在色調上形成了較強的反差，醒目的人體造型確定了視覺主題。

順光拍人體的特點是，色彩及影像的清晰度都能得到較好的發揮，畫面乾淨利落，可以表現人景交融的整體視覺效果。

二、側光

側光是指太陽光從側面照射到人體及景物上的光線，在側光的照射下，人體及景物的質感和立體感較強，人體造型顯得非常生動，側光是戶外拍人體最常用的一種光線。

運用側光拍攝首先要解決的問題就是合理的控制好光比，用獨立測光錶或相機內測光分別將人體明與暗的曝光值準確的測定出來，在瞭解明暗兩極曝光指數的情況下，使用平均測光值，明暗差異控制在兩格範圍內最為合理。超過兩格曝光，勢必造成因反差過大而損失人體的皮膚質感。必要時可使用反光板做暗部補光處理。光照的角度和受光面積大小，要根據創作的需要，透過調整人體模特兒的姿態，選擇最佳拍攝角度的時機。

側光拍攝的背景環境，如藍天、白雲的表現要比順光下拍攝的效果略遜一籌，解決的辦法是在鏡頭前加用偏光鏡，以此加深藍天的顏色，偏光鏡的作用不僅能使藍天白雲的色彩變得厚重，還可以有效的抑制和消除反光，在側光或逆光的情況下拍攝，偏光鏡的作用是非常明顯的。

三、逆光

逆光是指太陽光從相機的正面、人體的背面或斜後方照射過來的光線。逆光下拍人體，女性的頭髮和身體曲線在光的勾勒下，會產生出非常秀美的特殊效果。逆光的最佳拍攝時機是在日出後的一小時和日落前的兩小時。在這一時段拍攝，由於色溫較低，影像的色調偏暖，照片的顏色以金黃色為主，若遇到朝陽或晚霞，人體的肌膚彷彿鍍金般色彩，僅憑豐富絢麗的色彩，作品在視覺衝擊力上就先勝一籌了。

但是，想拍好逆光人體作品，的確有一定的難度。因為逆光的光比很大，光照又非常強，在逆光或側逆光下拍攝，人體往往會拍成剪影。如果曝光不足，剪影的人體主體暗淡，影像的顆粒或雜訊明顯，影像素質及飽和度在不同程度上都會受到直接影響。如果曝光過度，背景環境的朝陽或晚霞將會失去原有的色彩魅力。

解決問題的辦法有兩點：1、以平均測光值加1EV補償，偏重主體人體的曝光。2、使用外接或機內閃光燈做補光。閃光燈的光源在太陽光下顯得很薄弱，但可以對相機前景人體發揮補光的作用，而不會改變背景環境的光線和色彩。在有條件的情況，也可以使用功率較大的蓄電池外拍燈，效果會更加明顯。

四、散射光

散射光是在薄雲的天氣下，陽光透過薄雲形成的一種光線。散射光的光線反差適中，均勻柔和不會出現陰影，是戶外人體攝影創作常用來表現女性細膩的肌膚、柔美線條的一種比較理想的光源。

但散射光沒有高光點，光線平俗是它的不足之處，在散射光的情況下拍攝，色彩、影調的表現也難盡如人意，這就需要拍攝者借助一些有特色的背景或道具在拍攝中尋覓創作靈感。由於沒有刺眼的陽光，模特兒的表情和神態在散射光下會發揮的很好。可以著重在神情方面挖掘作品的思想內涵，以神帶形，以情感人。

不少攝影同好總是問我以下一些問題：在戶外拍人體用什麼樣的光線最理想？在什麼樣的時段裡拍攝最能拍出好作品？綜合上述戶外拍攝四種光線的特點，在多年的攝影經驗中，我個人認為每種光線都有各自不同的光影效果，但就人體攝影而言，順、側光的光線更適合人體攝影創作。我喜歡在日出至上午九點前，下午五點至日落時拍攝，在這兩個時段中，自然光的光線相對柔和，色溫較低，色彩偏暖，人體的皮膚色在暖色調的色彩渲染下顯得更加生動，生機勃勃充滿著生命的朝氣。

戶外創作在很大程度上是靠老天爺開不開恩，因此，成行之前應徹底瞭解一下當地的天氣預報和氣候變化特點。出門前，千萬別忘記攜帶戶外拍攝的輔助工具：測光錶、偏光鏡、反光板、外拍閃光燈等等，一樣都不能少。

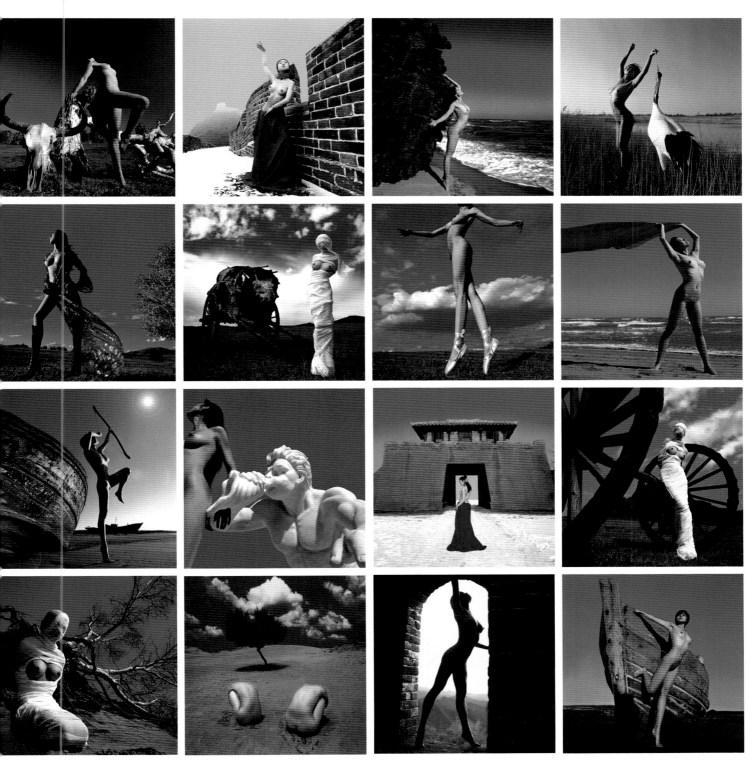

關於器材

關於攝影器材，在我的攝影歷史中，大致可劃分為三個階段。第一個階段是是入門到逐步成熟的過程，從上個世紀七十年代初到八十年代中期，是旁軸、鏡間快門相機過渡到135單眼相機這樣一個階段，時間大致為十五年。在此期間我購買使用過海鷗203、海鷗4B、東方S3、海鷗DF、珠江DF、美能達300、理光X7、尼康FM2、尼康F3、尼康F4E等不同價格多種品牌型號的相機。相機的檔次由入門相機發展到最高端頂級的135單眼相機。每當回憶起那段執著艱辛的攝影經歷，真是令人感慨，攝影讓我耗資巨大，吃盡了苦頭，但同時也讓我從中獲得了極大的快樂。

第二個階段是在不滿足135相機影像效果的心理驅動下，去追求更高標準的影像素質，而改用中畫幅相機的一個過程。自上個世紀八十年代中期，我幾乎放棄使用135相機，癡迷於中畫幅相機，這個階段一直延續了近二十年。我購買的第一台中畫幅相機是瑪米亞RB67，十年後又添置了哈蘇501cm、哈蘇503cw相機。鏡頭的配置也非常豪華，從CFE40廣角、CFI50、到CFE80、CF150四款卡爾·蔡司專業鏡頭。昂貴的哈蘇器材，險些讓我傾家蕩產，為此付出了慘烈的經濟代價。但哈蘇相機的影像魅力，卻給我留下了許多精美畫冊和藝術榮譽。

二十一世紀初數位影像對傳統底片相機的猛烈衝擊，讓我一度放下了手中的哈蘇，嘗試使用數位相機拍攝創作。這應該算是第三個階段吧。我使用的第一台數位相機是奧林巴斯2003年6月推向市場的E-1相機。E-1是全球首款使用4/3系統的單眼

數位相機，雖然只有500萬畫素，但E-1擁有許多創新的技術和專業性能，是同期各種品牌數位相機的佼佼者。我非常喜愛這款單眼數位相機，手感及製造工藝都非常出色，中文選單和鍵盤設計也很人性化。簡單快捷，這對剛剛步入數位相機領域裡的人來說，無疑是值得慶幸的。

奧林巴斯E-1相機的影像效果出乎我的意料，無論是色彩還原的真實性，雜訊控制能力，都足以滿足攝影藝術創作的需要。在以後日子裡，我懷著極大的興趣關注E系統的發展。

奧林巴斯E-300、E-500、E-330、E-410、E-510單眼數位相機的相繼問世，壯大了E系統家族。特別是E-330、E-510相機成功研發，將4/3系統單眼數位相機推向了一個輝煌的階段，在眾多型號的E系統相機中，我更偏愛E-330和E-510這兩款獨具特色的數位單眼相機。擁有750萬畫素的E-330，是全球首款可透過液晶顯示器提供實時影像取景功能的數位相機。不僅如此，液晶顯示器還可以上下翻轉取景，為拍攝構圖提供了極大的方便。而E-510的機身防震技術和超音波除塵功能堪稱經典。

奧林巴斯最為耀眼的相機當屬E系統的旗艦E-3。自2007年10月17日奧林巴斯E-3專業級單眼數位相機粉墨登場後，我在第一時間段裡就幸運的擁有它。11點全十字雙軸感應自動對焦、百分之百視野的大尺寸觀景窗、三種超音波高端技術、機身防震功能、以及1/8000秒快門速度等等，都驗證了E-3跨越數位領域的創新價值。畫冊中那瞬間凝固的美麗身影，是奧林巴斯E-3相機帶給我的驚喜。本集畫冊中收錄的三百餘幅人體攝影圖片，都是使用奧林巴斯E-330、E-510、E-3相機拍攝的，事實證明了奧林巴斯影像是值得信賴的。

攝影是一種記錄的手段，參與了人類文化的發展與見證，一種情感的表達和它共存的思想內涵，僅僅由於被攝影器材記錄下來，其藝術價值才得以延續。我渴望將這有生命力的東西永久延續下去，這可能是攝影家所追求的最高境界。當攝影人辭世的時候，遺產不是攝影器材，而應該是他傳世的攝影作品。

OLYMPUS®

奧　林　巴　斯

小巧輕薄的機身，緊湊的設計，隨身攜帶照相機，不放過任何一個讓人感動的瞬間。E-410小巧輕盈的機身，重量僅為375克，手感舒適，精緻優雅，能夠輕鬆的攜帶進行拍攝。與機身匹配的小巧鏡頭，無論是帶著外出還是進行拍攝都很輕便。

就機身防震而言，奧林巴斯E-510在小型輕量相機機身內搭載了防震裝置，透過獨立開發的超音波馬達驅動，正確檢測相機的震動，並對影像作出修正，可以實現降低安全快門2-4格的效果。

由於是機身防震，因此可以對所有4/3系統鏡頭實現修正作用，而且4/3系統的焦點距離短，受震動的影響小，修正效果更好。即使在暗部攝影、長焦攝影或微距攝影等容易產生模糊的時候，也能有效減輕手震引起的模糊，令手持攝影更安心。

奧林巴斯E-3在繼承歷代數位單眼優良血統的同時，也更新了新技術，在各方面都達到了主流配置。除了其他4/3系統相機所擁有的1000萬畫素、超音波除塵系統、2.5英吋旋轉LCD、IS防震技術、實時取景等特性之外，E-3還特別加強了對焦的速度以及精度，其採用了新的11點對焦系統，皆為十字對焦點，並且具有更快的連續追焦能力。E-3的快門速度也進一步提高，最高快門速度達1/8000秒，連拍速度達5張/秒，可以連續拍攝19張RAW格式的照片，E-3的感光度範圍也提高到ISO100~3200。